JN063944

とちぎの仏像

北口 英雄

随想舎

とちぎの仏像

北口英雄

とちぎの仏像

――

目次

2　目次

3　凡例

4　栃木県の仏像

13　Ⅰ　木造仏

95　Ⅱ　石仏

107　Ⅲ　鉄造仏・銅造仏

133　Ⅳ　出土仏

143　Ⅴ　とちぎに縁のある仏像

154　一学芸員の歩み ――あとがきにかえて

162　用語解説

164　出典一覧

166　参照文献

i　掲載仏像一覧

【凡 例】

一、本書は筆者が各種図録や自治体史等に執筆した文章をもとに、一部加筆・修正したものである。

一、各仏像の記述の末尾には、「出典一覧」に付された数字（丸カッコ内）を記載した。

一、本文（→○ページ）と記載されている箇所は、該当する仏像を掲載したページを示している。

一、掲載写真・図版の撮影者は以下の通り。

・栃木県立博物館

　足立広文氏、鈴木正芳氏、田口トシオ氏、野久保昌良氏、筆者

・胎内墨書名……明珍素也氏（明古堂）

・地蔵菩薩坐像・女性坐像・法明如来坐像（日光市）……福田友愛氏

・釈迦如来坐像（中尊寺釈迦堂）……筆者

・金剛力士立像（阿形・吽形……奈良県奈良市東大寺）……『日本の美術』（第78号）至文堂、一九七四年より転載

【編集協力・二六ページ図版作成】　塚原英雄

栃木県の仏像

古　代

（一）下野薬師寺と大谷・千手観音菩薩立像

東国の初期仏教寺院の分布は、東山道沿いや河川沿いに立地しており、周辺には古墳群や郡衙が設けられるなど、古墳文化の担い手であった有力豪族によって建立された。当時の下野国内の仏教寺院は、七世紀半ばの那珂川町・浄法寺廃寺と尾の草遺跡、七世紀末から八世紀初頭の下野市・下野薬師寺、八世紀初頭の真岡市・大内廃寺等である。

下毛野氏の本拠地である河内郡内に建てられた下野薬師寺は、天平宝字五年（七六一）に筑紫観世音寺と共に戒壇院が設置され、『続日本後紀』嘉祥元年（八四八）に「體製巍々、宛如七大寺、資財巨多矣」とあり、奈良時代の地方寺院としては破格の待遇である。

下野薬師寺は三つの金堂と塔、講堂を配した寺院だが、西金堂跡周辺から出土した丈六仏の塑像螺髪一点（→一三四ページ）と、講堂北方建物跡周辺から出土した半丈六の塑像螺髪二二点と塑像断片二点のみである。

寛治六年（一〇九二）に下野薬師寺の僧慶順は東大寺別当に対し、同寺の復興を求めた文面に「破壊顚倒已以甚」「佛像成塵土」とあり、その頃に塑像も大破していたようである。

下野薬師寺跡に隣接する龍興寺に、奈良時代の銅造誕生釈迦仏立像（→一〇八ページ）が伝来する。『薬師寺縁起』には、戒壇院の仏像は鑑真和上請来の閻浮檀金の誕生釈迦仏であり、毎年四月八日の開帳に近里の貴賤、遠国の僧俗多数が参詣して市をなしたとある。鑑真の弟子如宝や下野薬師寺に配流された弓削道鏡、行信が都から持参した可能性のある誕生釈迦仏である。

大谷磨崖仏の千手観音菩薩立像（→九六ページ）は宇都宮市街の北西約八キロの大谷丘陵南端に位置し、凝灰岩の自然窟に四基の龕と十体の仏像が刻出されている。いずれも制作年代や形制、彫法が異なる。

奈良時代の観音信仰は極めて護国的性格が強く、金光

明最勝王経と共に絶大な国家鎮護的効験が期待されていた。天平十二年（七四〇）九月の藤原広嗣の反乱に際し、国別に観音菩薩像の造立や書写が行われたが、その際に造立された観音は千手観音菩薩像だったとの指摘がある。また八世紀後半から九世紀にかけて、両総や陸奥南部地域から千手寺や千手などの墨書土器が出土しており、雑密教系の千手観音菩薩信仰が流布していた。奈良時代の東国における最大の懸案は前述した蝦夷対策である。男体山頂から出土したこの時期の船載の名鏡や忿怒形三鈷杵などの珍宝類は、律令国家の要請による蝦夷鎮定を祈願しての奉賽品と考えられ、大谷磨崖仏の千手観音菩薩立像も戦勝を祈願しての造作と考えられる。

（二）小金銅仏と藤原仏

奈良時代末期から平安時代にかけて、下野国の仏教界にも新たな動きがあらわれた。その代表が日光山信仰の基礎を築いた勝道上人であり、鑑真和上に学び東国の人々から「東州導師」と称され、初期天台教団にも多大な影響を与えた道忠である。特に道忠とその弟子広智達の活躍した奈良時代末期から平安時代にかけて、農村社会を中心に小規模な佛教関連遺跡が四十七遺跡が確認されている。

この時期の木彫仏の作例は少なく、宇都宮市、大関観音堂の聖観音菩薩立像（→一四ページ）と大谷寺に近い荒針羽下薬師堂の薬師如来立像（→一四ページ）の二躯のみである。前者の近くを東山道が通り、七世紀後半から九世紀にかけて営まれた古代河内郡の官衙跡と推定される遺跡（上神主・茂原官衙遺跡）も近くにあり、それらとの関わりが想定される尊像である。後者の薬師如来立像は腐食のため両脚下部が切断され全体に後補の手も加わっているが、頭体部共木で膝下まで樋の一材から彫出し、背面を木表に使った木取りで木心が右前頭部から右脚中央にある。威圧感のある顔貌や量感のある体躯、両腕から垂下する鎬ぎ立った翻波式衣文や袖口の複雑に乱れる衣縁、右袖内側と右腹部、背面左側三カ所に渦文があるなど十世紀前半の作である。

平安時代後期は、和様彫刻の完成した時代である。寛平六年（八九四）に中国文化の摂取に大きな役割を果たした遣唐使が廃止されると、わが国の文化も次第に中国の影響を離れ、十一世紀前半には日本人の美意識にあっ

た相好円満で優雅な仏像彫刻が完成した。政治的には律令国家が崩れ、藤原氏を中心とする摂関政治や上皇による院政がしかれ、やがて武家が台頭して十二世紀末期に鎌倉幕府が樹立され、貴族社会から武家社会へと変わる過渡期である。軍事的・経済的に力を蓄えた武家達は、中央貴族の文化を積極的に移植していった。その典型的作例が、奥州平泉の中尊寺金色堂や福島県・願成寺阿弥陀堂に安置された定朝様の仏像群であり、その作風は十二世紀中頃には全国各地にひろがっていった。

　下野国では坂東三十三カ所観音霊場の二十番札所の秘仏本尊である益子・西明寺の十一面観音菩薩立像は、少しねじれた材のため、上体を左にかたむけ正面向きに直立する。材質は桜材かと推定され、内刳りがなく像の中心後方に木心がある、左後頭部と右襟首に腐朽孔がある。そのため頭頂仏を別材とする。着衣の彫りは浅くスマートだが、胸元をV字状に広げて上半身を表わす頂上仏は、本面と異なり眉と眦を吊りあげる厳しい表情である。

　仏生寺の薬師如来坐像は榧材、腹部と像底部から肉厚に彫り残して内刳りを施し、鎬のある眉や上下に突き出た唇など力強い造形である。この時期の仏像彫刻はいまだ定朝様式も未消化な一木造りで、像内の内刳りも少なく古様な一面を残した作である。

　栃木県内には、平安時代末期の仏像が七五体近く確認されている。大半が十二世紀中頃から末期にかけての作だが、その頃になると量感から解放され、面貌や姿態、着衣に軽やかさと優美さがあらわれる。技法も一木造りから一木割剥造りや寄木造りとなり、材質も桧材が多く内刳りも深くなる。また優美な表情の中に意志的な顔つきや、引き締まって量感のある体躯の像が見られ、やがて運慶や慶派一門の作品が関東各地にあらわれた。

中　世

(一)慶派一門の造仏

　足利義兼に関わりのある運慶初期の作とする大日如来坐像二躯が山本勉氏によって紹介された。足利光得寺蔵・厨子入木造大日如来坐像(→三七ページ)は、「鑁阿寺樺崎縁起并仏事次第」によると足利義兼が義氏の誕生にさいし持仏堂を構え、三尺七寸の厨子内に金剛界大

日ならび三十七尊形像を彫刻したとある。本像の若々し
い表情や背部に量感をもたせる充実した体躯など、運慶
壮年期の作である願成就院や浄楽寺の諸尊像に共通した
特徴であり、像内に五輪塔形木柱や銅製蓮華付の水晶
珠、舎利が奉籠されている。

もう一体の大日如来坐像は光徳寺像のほぼ倍の六六・
一センチの像高だが、高髻や着衣、納入品、像底部の鏨
状金具などきわめて類似性の多い作である。「鑁阿寺樺
崎縁起并仏事次第」によると樺崎下御堂に三尺皆金色金
剛界大日如来像を納めた厨子に、建久四年(一一九三)
十一月六日の願文が記載されていたとある。本像がそれ
に該当するものと思われる。他に鑁阿寺に関わりのある
慶派仏師の作は、鑁阿寺多宝塔の大日如来坐像(→三八
ページ)や光徳寺黒地蔵堂の地蔵菩薩坐像も十三世紀中
頃の作である。

足利市・真教寺の快慶作阿弥陀如来立像(→四〇ペー
ジ)も、寺伝では足利義兼の護持仏とある。鑁阿寺の開
山は伊豆・走湯山の僧理真上人朗安である。快慶は走湯
山常行堂の宝冠阿弥陀如来坐像を建久元年(一一九〇)
に造作しており、本像も両者の関わりによる造仏の可能

性が考えられる。益子・地蔵院の観音・勢至菩薩坐像
(→四一ページ)も慶派仏師の作である。地蔵院のある
大羽の地は、宇都宮氏歴代の墳墓があり、宇都宮氏三代
朝綱がこの地に隠棲して開いた寺院である。朝綱は東大
寺再建の際、定覚と快慶が造立した観音菩薩像を助成し
た人物である。

真岡市・遍照寺の本尊金剛界大日如来坐像の像底部
に、「運慶五代之孫/大佛師法印康誉/貞和弐年丙戌二
月日開眼畢」の朱書銘がある。「本朝大佛師正統系図并
末流」に康勝の次に康弁と並んで康誉の名前があり、註
記に「七条西仏所一流始師法印(略)東寺木佛師職」と
ある。太く長い鼻筋や太造りの体躯、彫りの深い衣文を
刻むなど運慶様を基本に造作された尊像であり、南北朝
時代の慶派正系仏師の作である。上三川町・長泉寺の十
一面観音菩薩坐像(→六一ページ)も、康俊の作風に極
めて近い作である。

日光から会津若松に至る会津西街道沿いに五十里湖が
ある。現在は湖底に消えた五十里村の長稔寺に伝来した
阿弥陀如来坐像(→七二ページ)の首柄裏面に、「檀那
下野國宇都宮社領/山田郷住人智心坊/康永二年(一三

四三）癸未九月日刻造之／大佛師裳破佛所／法橋康圓」の墨書銘がある。肉髻部低く粒の荒い螺髪やがっしりとした体躯、少し背を丸めた体形など鎌倉時代末期から南北朝時代の特徴である。この時期の上底式は必ずしも慶派仏師の作例とは限らないが、上底式の技法や慶圓の名前から慶派系統に連なる地元仏師である。裳破佛所は現在の宇都宮市茂原であり、山田郷は『倭名類聚鈔』の那須郡十二郷にあり、現在の那珂川町の大山田上郷と大山田下郷、小砂、大田原の須佐木を含む地域である。

日光山輪王寺開山堂の本尊地蔵菩薩坐像（→八二ページ）の像内背面墨書銘に文明二年（一四七〇）の年号があり、宇都宮絵所能阿弥陀佛や大夫、治部などの官途名をもつ絵仏師が記載されている。中世の絵所は市井の民間工房も存在するが、偶数の官途名をもつ絵師が居たとなればそれなりの組織であり、宇都宮氏か二荒山神社に所属する絵所だったと考えられる。裳破仏所の所属については、絵所と同じだと思われるが宇都宮の中心部よりかなり離れた場所にあり、民間工房だった可能性もありかなり活発だったことが想像される。造物活動もかなり活発だったことが想像される。

（二）宋風様式の仏像

十二世紀中ごろから、日宋貿易による中国大陸との交流が盛んになり、商人や僧侶の往来が活発に行われた。東大寺の復興を指導した俊乗坊重源は、中国の工人を登用するなど宋の文物を積極的に移入し当時の社会に大きな影響を与えた。一般に宋風様式の仏像彫刻は、姿態の現実性や装飾過多、繁雑な衣文構成に共通した特徴が認められる。

関東地方に宋風様式の波及してくるのは、文献では『吾妻鏡』嘉禎元年（一二三五）に仏師肥後法橋が北条泰時発願の仏像を造立したのが初見である。

笠間市・楞厳寺の千手観音菩薩立像は宋風様式の入ってきた初期の作例であり、複雑に乱れて重畳する裳の処理の癖の強い表現である。しかし建長四年（一二五二）から九年が過ぎて制作された西明寺の千手観音菩薩立像（→五一ページ）や、同時期頃に制作された寿命院像（像高一七九・〇）は総体におだやかでまとまりもよく整理された表現である。さらに寿命院像の影響を受けて造作されたのが、茂木町・小貫観音堂像（像高一四二・〇）である。頭上の変化面や頭髪の処理、着衣形式に類似性

は認められるが、寿命院像の骨太で男性的な面貌は小貫観音堂像では細身の優美な表情である。このような変貌は、運慶の作品にみられた緊張感や装飾過多による量感表現が影を潜め、やがて生々しい感情表現や装飾過多による造作の結果、彫塑としての質の低下を招く要因になったのである。

（三）院派仏師

鎌倉時代末期から南北朝時代に足利将軍家や臨済宗との関わりから、関東から九州にかけて多くの造仏を行った。院吉は暦応二年（一三三九）に足利氏の菩提寺等持院の本尊地蔵菩薩像を造作したが、その費用として丹波国の地頭職を拝領、同時に等持院大仏師職に任命された。さらに康永元年（一三四二）には、京都・天竜寺の本尊釈迦三尊像を造立するなど足利氏一門と関係の深い仏師である。

関東地方への進出は、徳治三年（一三〇八）に院保が神奈川県・称名寺の釈迦如来像及び十大弟子像の造仏を行った。院吉も院保の弟子として参加していた。正和四年（一三一五）には三河法橋院恵が神奈川県・建長寺正統院の高峰顕日像の造作を行った。後に院派仏師と臨済

宗、ひいては下野国内での活躍を考える上での重要な接点である。

（四）宇都宮氏と鉄仏

鉄仏は平安時代末期から江戸時代にかけて製作されたが、大半が鎌倉時代末期から室町時代にかけての作である。東日本にその大部分が分布しており、密集する地域は栃木県、山形県、東京都、神奈川県の関東と、東北の岩手県、埼玉県、愛知県の名古屋周辺である。栃木県には現在八体の鉄仏が確認されているが、所在場所は中世宇都宮一族の支配した宇都宮の中心部と小山氏、佐野氏、那須氏の領土との境目周辺地域に集中する。鉄は銅造鋳金による金色燦然と輝くにはほど遠い素材であり、礼拝・祈願の対象である仏像を、鉄で制作するにはそれなりの理由があったものと考えられる。

鉄仏を作るには原料となる鉄鉱石や砂鉄、木灰、労働力、資本、溶解炉を構築する粘土が必要である。原料となる砂鉄は、鬼怒川をはじめ日光山から流れ出る河川や鹿沼市内を流れる黒川、宇都宮との境界近くの姿川から良質の砂鉄が採れる。十世紀に定められた『延喜式』二

十六主税上に定める諸国禄物価法に、鉄一廷の価格は関東諸国は七束だが下野国は畿内と同じ五束であり、鍬一口は畿内が三束だが下野国は二束五把と畿内より安く、価格でみるかぎり製鉄は盛んだったと考えられる。

『馬頭町史』に砂金の産出した場所は、大山田上郷と大山田下郷、健武とあり、これらの地域は宇都宮社領である。『吾妻鏡』文治五年（一一八九）十月、源頼朝は奥州征討の帰路、下野宇都宮社壇に一庄園を寄進したとあり、社伝には那須庄五ヶ郷と森田向田ノ二郷とある。

これらの土地は那須氏の支配領域だが、宇都宮一族の松野氏や武茂氏は神領を拠点に周辺部へ勢力を拡大していったのである。那珂川流域の旧小川町から旧烏山町北部の丘陵地にかけて、多くの鉄製遺跡や鉄滓の散布地があり、古代から中世にかけて鉄の生産地であった。こうした歴史的背景が、宇都宮氏の鉄仏制作を可能にしたのである。

（五）善光寺式三尊像

信濃・善光寺の本尊阿弥陀三尊像は、わが国初伝の仏像と伝えられ、浄土教の流布にともなって鎌倉時代初期

以降、全国各地で多数の模刻像がつくられた。要因として、善光寺聖による布教活躍や、源頼朝の善光寺再建への助成、執権北条泰時と時頼による堂宇の修造や所領の寄進、さらに各地の在地領主層による善光寺信仰があげられる。

鎌倉時代初期に下野国内で善光寺に関係した人物は善光寺の地頭だった長沼宗政や當麻曼荼羅図を寄進した宇都宮蓮生、参詣した塩谷信生と結城朝光がいる。他に親鸞の門弟たちの布教や時衆の開祖一遍、二粗真教の下野国内への布教により善光寺信仰が流布し、善光寺式三尊像が造立された。現在のところ善光寺式三尊像が三尊像のみが十二組、阿弥陀如来像のみが十一体、脇侍像のみが八体伝存する。他に建長六年（一二五四）銘の東京国立博物館蔵の善光寺式三尊像（以後、東博像）と個人蔵の文永二年（一二六五）銘の阿弥陀如来像は、銘文により那須地方に近年まで伝存していたことが判明している。

鎌倉時代初期の善光寺式三尊像は、いずれも個性的な形姿であり共通する部分もあまり認められない。しかし十三世紀中頃から造作された多くの三尊像は、いくつか

の系統に分かれて多様な展開を示したが共通する部分も多く、かなり定型化への整理が行われた。下野国内では十系統が確認されたが、東博像系統の作例が最も多く、製作も十三世紀中頃から十五世紀に及ぶ栃木県、埼玉県、茨城県、福島県、長野県、山形県、秋田県、鹿児島県にひろがっている。これらの作例は基本的には印相以外に、着衣形式のうち正面の衣褶表現に共通点が多く、宝冠や顔貌表現はかなり自由に型を変えており、時代が下がるにしたがって形式化や単純化が進み、型崩れがあらわれた。

（六）室町時代・江戸時代

室町以降の仏像彫刻は、南都復興期にみる大きな造仏活動もなくマンネリ化の傾向を強めていった。また鎌倉時代におこった浄土宗や真宗、日蓮宗など新興仏教が念仏第一義とする実践活動であり、同じく禅宗においても造仏を否定する傾向にあったこともその衰退に拍車をかけ、新しい時代様式を創造することはなかった。とは言っても、この時期にも多くの仏像が作られており、宇都宮住少貳法眼のように、地元に土着していることを

はっきり銘文の中に明記する仏師もあらわれた。また鋳物師が仏師の協力なしに多くの仏像を作ったのもこの時期の特徴である。例えば、宇都宮を中心に活躍していた秦影重が応永十二年（一四〇五）に一向寺（宇都宮市）の阿弥陀如来坐像を作り、大和太郎が文安四年（一四四七）に那須神社（大田原市）の御正体を造立した。少し時代はさがるが、天明系鋳物師の太田右衛門次郎が大蔵大工、それに太田近江守も盛んに仏像を作っている。彼らの作品に共通していることは、専門仏師ではないだけに造形力に弱く、やや泥くささのある像が多い。

江戸時代の造仏活動は、日光東照宮のように幕府の保護による大規模な造営も行われ、康猶や康乗のように中央仏師も多数参加して行われた。しかし、時代全般を通して古像の修理や新しい造仏も盛んに行なわれたが、いずれも形式的でこぎれいにまとめられた仏像が多く、造形的に魅力のないものである。それに対して、新鮮で生命力のある作品を生み出したのが熱烈な信仰心によって造像した円空や木喰であり、彼らの作品は県内にも何体かあり、修行の途中で立寄って造立したものである。

近年、江戸時代に下野国内で活躍した仏師名について

もかなり分かってきた。その中で最も名前の知られているのが高田氏である。「京都御免大宮方末流」をなのり、十七世紀も中頃には益子を中心に活躍していた。その後宇都宮釈迦堂に移って明治時代まで代々仏師家業を続けていた。他にも大木右京や荒井数馬、直井運英といった仏師も宇都宮を中心に活躍している。一方、京都や江戸に仏所をかまえる仏師の作品も多く確認されており、大作は中央仏師、小像や修理は在地仏師で行なわれることが多かった。残された作品から見て、中央志向というよりも力量の差がそうさせたようである。

江戸時代の仏像は、円空仏や木喰仏など一部を除いて芸術的には見るべきものがなく、仏教が宗教としての魅力を失ったように、仏像もまた芸術品としての魅力を失ったのである。

I 木造仏

聖観音菩薩立像

宇都宮市・大関観音堂

木造
像高 246.7cm
平安時代

二メートルをこす堂々たる一木造りの観音像である。大きな宝髻や肉付きのよい顔、切れ長で鋭い両眼に下顎の張った強い面相、肩幅広く盛りあがった胸など偉丈夫の風格がある。下半身にまとう裳も翻波式に刻まれ、両脚部の間に施転文を彫るなど古様である。全体的に腰高の彫りは浅く丁寧にまとめられている。制作年代は腰高な体形や衣文の表現など九世紀後半の作であり、関東地方における平安時代前期の特色を具えた数少ない作である。

榧材の一木造りで、木寄せは頭体部を通してほぼ一材で作り、内刳りをして後頭部に一材、背面は腰で上下二段に桧の背面材を、両側面は脇腹を含めて膝まで、それに両肩、臂、手首、両足先、両裾部にそれぞれ別材を寄せる。

表面は近年の古色仕上げ、持物、両腕、両足先、背面材、白毫、台座等は後補である。

(13)

薬師如来立像

宇都宮市・能満寺

木造
像高 118.0cm
平安時代

頭体部と両臂を共木で彫り、内刳のない榧材、一木造りの素地像である。肩幅広く胸や腰、下半身にかけての量感、堂々とした尊像である。腹と股間に衣文を集中、両前膊から垂下した袖衣に刻まれた翻波式、右袖の施転文、長い左耳朶など九世紀末期から十世紀前半の作風で

ある。

残念ながら、右耳朶、両手と両足、背面の腰下部は後補である。頭部の螺髪や顔は後世に彫り直された。

四十五年ほど前だったが、地元の人達の立合いで調査させていただいた。狭い堂内だったので顔を近づけての調査である。栃木県内では見たこともない、部分部分の量感に圧倒された。背面に手を回したところ、ベトベトしたのでおどろいた。日本の気候は四季の変化によって自然の美しさを満喫できるが、反面梅雨のような湿度の高いのは紙本や絹本、木造の保存には最悪である。薬師如来像も大寺院の本尊だったが廃寺となり、永年木造の

堂宇や大谷石の堂宇に安置されてきた。現在は能満寺の六角堂に安置されている。

(14)

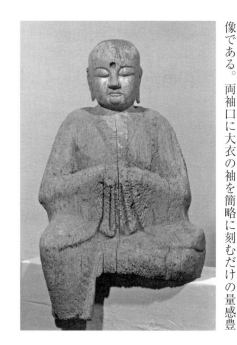

男神半跏像

日光市・輪王寺

木造
総高 91.0cm
平安時代

袍をつけ、胸前で笏をかまえて右足を踏みさげる半跏像である。両袖口に大衣の袖を簡略に刻むだけの量感豊

かな桧材、一木造りの彫眼像である。

肉身部に漆箔、衣文部に朱彩、頭髪やひげを墨彩、唇に朱彩、額の冠の下縁を示すところに墨彩が認められる。全体に虫害が激しく、表面の彩色も大半が剝落、白毫珠、両手、笏、右足等を欠失。顔面には後世の手が入っている。頭頂に角柄穴があり、造像当初は巾子冠をつけていたと思われる。額左寄りの埋木も後補。日光山内最古の像であり、九世紀の後半から十世紀前半頃の作と考えられる。

（13）

不動明王坐像（五代尊）

日光市・輪王寺

木造	
像高	80.5cm
平安時代	

不動明王像は顔を正面に向け、弁髪を左耳前に垂らす。天冠台は紐二条の上に列弁文帯を現わし、正面中央に菊花文を配する。焰髪は右こめかみ（まばら彫り）と左耳上（平彫り）に現す。頭髪（平彫り）は天冠台上で左右に振り分け、窪みの付け根に三弁形の花飾りを付

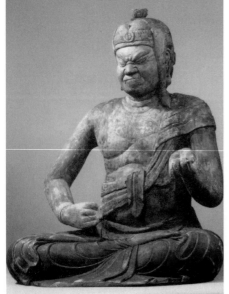

け、後頭部の耳後左右に渦巻各三個を現す。額に横皺三条を刻み、左目をすがめる天地眼で左下牙、右上牙を現わす。耳朶は環状で貫通。三道を彫出する。条帛、裳、腰布を着け、左右の腕は屈臂して持物を執り結跏趺坐する。

頭体幹部を広葉樹の一材から彫出、内刳りを施さない。弁髪、両腕は肩、臂、手首で矧ぐ、両脚部の横木一材を各体体幹部に接合する。体幹部前面材の右寄りに柄穴がある。頭頂部から地付部にかけて干割れがある。頭頂

部に鋸で切り落とした跡や、浅く彫出した胸飾り、背面に懸かる条帛の変更された跡がある。

不動明王の左眼は半眼で右眼を開き、左右の牙を上下に出す形相である。このような顔貌表現は、不動明王の観想法である「十九観」に定められた特徴であり、十世紀末に飛鳥寺玄朝によって絵画化された。上記のような特徴を備えた初期の不動明王像は、十世紀後半の静岡県金龍寺の不動明王像や兵庫県圓教寺の不動明王像に認められる。こめかみから髪束を焔髪状に立ち上げる作例は十世紀末の奈良県玄賓庵の不動明王像や十一世紀前半の京都神泉苑の不動明王像にも認められる。天冠台の中央に菊座を配したものに十世紀末の京都同聚院の不動明王像、十一世紀前半の京都神泉苑の不動明王像、滋賀県錦織寺の不動明王像にも認められる。

五尊像の顔一杯に表わされた目鼻立ちや、頭部が少し小さい体形、肉身部の彫り浅く穏やかな表情など十世紀後半から十一世紀初期に制作された尊像である。（21）

薬師如来坐像

真岡市・仏生寺

榧材の一木造り、頭・体部を一材から丸彫りし、これに横木の膝前、右手前膊部、両手、薬壺等に後補の別材を寄せる。当初は素地像だったと思われるが、現状では両肩さがりや顔の彫りこみに後補の胡粉が残る。腹部に納入品でも納めたのであろうか、正面から長方形に穴をあける。

木造
像高 83.5cm
平安時代

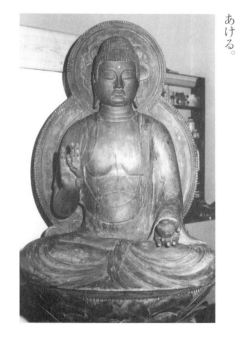

仏生寺は天応二年（七八二）に男体山頂をきわめた勝
道上人の誕生地であり、大同二年（八〇六）創建と伝承
のある寺院である。

（32）

小さな切りつけの螺髪や盛りあがった頭部。鎬ぎだっ
て大きな孤を描く眉、はれぼったい上瞼、癖のある唇や
強く反った耳など全体に平安時代も古いころの顔貌表現
である。また一木造りの技法も古様である、撫で肩や両
肩にかかる衣文線の彫り口、体部の奥行きの浅さなど顔
面の強い魂量性に富んだ表現に対して若干物足りなさが
あり、制作年代も藤原時代に入ったころの作である。

県内にはこの時期の作に満願寺（上三川町）、国分寺
（下野市）、薬師寺（足利市）、安楽寺（那須烏山市）、医
王寺（鹿沼市）、寿命院（市貝町）等のものがある。本
像はこれらに先行する作風であり藤原時代もはやい頃の
作である。なお、後補の部分と光背・台座はいずれも江
戸時代のものである。本尊の薬師如来坐像を収めた厨子
の外側に立つ日光・月光像の体内には「明暦二丙申八月
吉日／中□法印権大僧都朝栄養敬白／大佛師式部」の墨
書銘がある。

明暦二年（一六五六）は江戸時代初期であり、本尊の
台座もその時に造ったものと思われる。造作から見て地
方仏師の作ではなく中央の正統派仏師の作ったものであ
る。

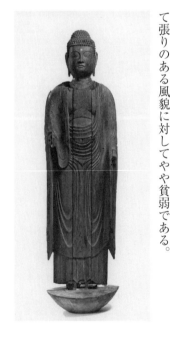

薬師如来立像

佐野市・東光寺

木造
像高 157.0cm
平安時代

桧材の寄木造り、彫眼の素地像。面長で肉髻部の高い
小鼻の張った肉付きのよい顔である。体部の彫りは浅く
股間部に流れる衣文線など若干形式的で、頭部の緊張し
て張りのある風貌に対してやや貧弱である。

構造は頭部が三材からなり、中央部の材は真中で左右に割矧ぎ、ちょうど首のところに何かを納入できるような空洞部をつくり体部に差し込む。体部も前面材は三材、乱背面材は左右に割矧ぐ二材の計五材からなり、内剝りをして台座上に両足を開いて直立する。光背はタテ四材（一材欠失）からなる。

現在は左右袖口の少材など欠失した部分もある。なお頭部に群青彩、目やヒゲ、眉、光背等に墨彩がある。台座蓮肉部、光背も当初のものである。（13）

大日如来坐像

佐野市・西光院

木造
像高 90.0cm
平安時代

桧材で、頭体部から上膊部を含んだ一木造りの素地像である。背面は、襟首のところから地付部までを割矧いで、背面と像底部から内剝りをする。両膝部には横木一材を寄せるが、下腹部前面を一部カットして差し込む形をしている。体幹部材と膝前材、裳先材は千切りによっ

て結合する。

現状では、背面地付部や腹前の材が腐蝕しており、両前膊部と持物が後補、裳先が欠失している。頭部には宝髻を結って天冠台をつけ、毛筋彫りの頭髪が両肩にかかる。県内には例をみない像容である。本像の頭部は奥行もあって量感があり、眉のしぎだったところや鼻翼の張り、下顎のちょっとつまったところなど古様である。しかし、その頭部にくらべて体部に塊量性がなく、なで肩で胸に張りもなく奥行の薄い造形である。また条帛の彫りも浅く稚拙である。しかし、背面の条帛は、溝を省略して一条の幅だけを彫出する大胆な表現は力強く見事である。あるいは前面条帛に後世の手が入っているのかもしれない。

現在は聖観音菩薩として信仰されているが（写真下）、前膊部は近年の作であり、上膊部の角度から、当初

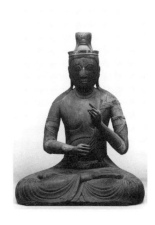

は大日如来像として造立されたものと思われる（写真右）。
大日如来は胸前で智拳印を結ぶ印相である。江戸時代
に左下膊を左胸前に、右下膊を腹前の観音菩薩に改竄さ
れた。宇宙の現象は大日如来の徳を表わしたものであ
る。観音菩薩は三十三の姿に変身して、苦しむ人達を救
済する。江戸時代は災害や飢饉が多く、餓死や疫病で死
ぬ人が多い環境では、具体的で分かりやすい観音菩薩に
救いを求めた。

（13）

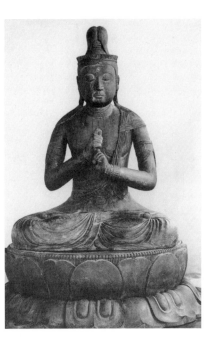

男神・女神坐像

日光市・輪王寺

木造	
男神	総高60.0cm
女神	総高57.5cm
平安時代	

両像とも桂材で、木芯を中心に籠めて頭部から円形の
台座までを一材から丸彫りした像である。彫眼、内刳り
なし、表面に胡粉下地が認められる。

男神像は冠形のある筒形宝冠に袍を着け、両手を拱
し、笏を胸前に持って円筒形の台座上にすわる。女神像
は天冠台をつけ、髪を左右に振り分けて両肩から背面に
たらし、鰭衣風の衣の上に背子をつけ、拱手して円筒形
の台座にすわる。

男子像は白毫珠と左宝冠帯を欠失。中心部に木芯があ
るため右膝から右前膊部にかけて大きな亀裂がある。女
神像は頭頂の髪の一部が欠失。両像とも全身に虫害があ
り、合成樹脂による補強修復がなされている。

一般に神像彫刻は素朴簡潔な表現である。本像も台座
に原材の面影をとどめるなど、その特徴をよく示した作
であり、一本の材から男女神を彫出したものと思われ

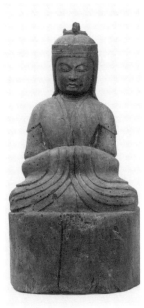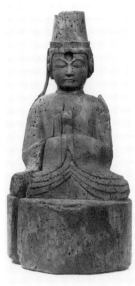

る。制作年代は十一世紀頃の作である。

（13）

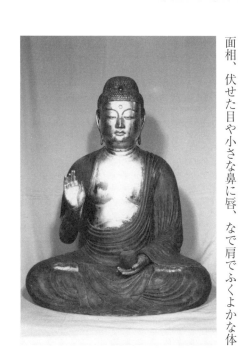

薬師如来坐像

栃木市・牛來寺

薬師如来は薬師瑠璃光如来と言い、東方浄瑠璃世界の教主である。菩薩時代に病気を直し、衣食を満たすなど十二の大願を立て、ことごとく成就して如来になった仏である。

丸く盛りあがった頭部の肉髻部や小粒の螺髪に丸顔の面相、伏せた目や小さな鼻に唇、なで肩でふくよかな体

木造
像高 62.2cm
平安時代

形、薄く浅い衣文線など、全体に美しく整えられた定朝様式の仏像であり十二世紀後半の作である。現在栃木県内では八十体前後の藤原時代の作が確認されている。その中でも繊細優美な作である。

胎内に納入された墨書銘によると寛永十七年（一六四〇）に皆川藩主松平大隅は藩をあげて牛来寺の建物や厨子、本尊の薬師如来像の修理を行なった。仏師は茨城県結城の青山長左衛門である。

後補は肉髻部、体部背面材、左肩小材、右腰三角材、裳先材、右上膊部材、両手首先材、膝前材、光背、台座は近年の作である。

胎内納入銘札墨書銘

表面「大檀那松平大隅殿／鈴木兵衛門／浅井九左衛門尉／中山傳左衛門尉／芦屋八郎右衛門尉／御家中惣侍衆／奉建立薬師如来成就所／下野国牛来村／入佛圓通寺／別當理圓坊」

裏面「慈覚大師御作其後之造立者於／結城町青山長左衛門云佛師也／供殿之大工者／田村右京進／同金石衛門尉／寛永十七年庚辰弥生吉日／本願生沢集人／新村源兵衛／右請誠者天長／地久御願円満諸／人快楽如意満足

聖観音菩薩立像

真岡市・荘厳寺

（32）

左腕は腰の脇で臂を曲げ、第一指と第三指、第四指を軽く曲げて蓮華をもつ。右腕はひざの脇で五指を広げて前方に向ける。両足をそろえて台座上に直立する姿勢である。頭部は垂髻を結って天冠台をつけ、頭髪は天冠台下の前方地髪部が毛筋彫りでまばら彫りにくくり、他の

| 木造 |
| 像高 104.0cm |
| 平安時代 |

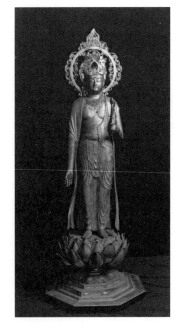

部分を平彫りとする。額中央に白毫相を表し、耳朶は環状貫通で三道を表す。身には宝冠、腕釧をつける。条帛は左肩から右腋にかかり、背面から再び左肩にかかって先端を左胸脇で下方から内側へたくし込み、再度上に出して腹の前に垂らす。天衣は両肩から上膊内側に垂れ、両臂から体側に沿って両裾脇に垂下する。裳は一段折り返しで腰布を重ね、地付部近くで両裾を絞る。

構造の詳細は不明だが、耳の後ろで短く矧ぐ前後二材、頭頂部の垂髻は前面材と同材である。両手首、両足先に別材を矧ぎつける。両足下の長方形の枘は二材で、前面材は足先材と同材、背面材は体部材と同材である。宝冠と瓔珞は銅製鍍金、腕釧は彫り出し、頭部は群青彩、眉毛と目の一部、ひげは墨描き、唇は朱彩である。

なお、一木割矧ぎ、割首の可能性もあるが、現状では不明である。

両肩から腰へと流れる穏やかな曲線や、薄手の側面感など、彫りの浅い衣文線、洗練された藤原時代の特徴を示す十二世紀半ば頃の作品である。近年、栃木県内の各地でもこの時期の作品が数多く確認されて

いる。いずれも地方作だが、本像は中央作に近い標準的な様式と技量を備えた優作である。

聖観音菩薩立像の像内に、天保十三年（一八四二）銘の千手千眼観世音菩薩の「陀羅尼経」が納入されていた。

(19)

阿弥陀如来坐像

上三川町・満願寺

木造	
像高 87.5cm	
平安時代	

定印の阿弥陀如来坐像である。全体におだやかな像容で、こまやかに整然と刻まれた螺髪や円満具足の顔、流れるような薄ものの衣文線など藤原時代に流行した定朝様の仏像である。

桧材の寄木造り、彫眼の漆箔像である。頭体部を通して前面材は三道下で割矧ぎ、さらに正中線より右寄りで左右に割矧ぐ。背面材は後頭部が一材で、体部は前面の右側面材と同材で、右大腿部に三角材を寄せる。左肩は地付部まで一材と、左膝上に少材。右肩は上膊部、臂、

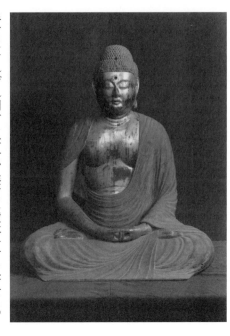

手首にそれぞれ別材を寄せ、膝前に横木一材を寄せる。材木が薄いため、ノミが表面まで突き抜けてしまった部分がかなり認められる。また結跏趺坐した両足先は別材で、埋木のように膝部にはめこんである。裳先から膝脇、背面にかけてひろがる衲衣を蓮肉部に彫出する。台座と光背の一部は本像と同時期の作である。衣文部の彩色は後補、一部が欠失している。

（13）

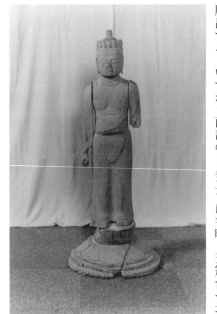

十一面観音菩薩立像

市貝町・永徳寺

| 木造 |
| 像高 100.6cm |
| 平安時代 |

桧材、一木造り、彫眼、現状は素地像である。頭頂の仏面から足柄までの頭体部を一木から作り、それに左腕は上膊部を、右腕は手先までの一木を丸通柄で寄せる。台座は蓮肉部、反花部、二段框部を含む一材製。頭頂の仏面、天冠台上の前面から側面にかけて九面を彫出する。いずれも面部の目鼻立ちは省略。天冠台や地

髪部は平彫りで、額中央部で髪を振り分ける。

頭頂の仏面や菩薩面の肉髻部、本尊の鼻や上唇、下顎の一部がそがれたような状態である。また後頭部の地髪部に小穴があり、別材製の大笑面が差し込まれていたものと思われる。他に左腕前膊部や右手の第二・五指、左足先部が欠失。右足先もなかばから折られている。台座は反花部から框部にかけて左側面が割剥いだように折られている。また右側面の蓮肉部と框部の一部も欠失。蓮肉部の周囲には小穴があり、当初は別材製の蓮弁が差し込まれていたものと思われる。なお框座の一部が腐蝕して欠失している。

顔の中央部に集められた目鼻立ちや折返しの裳、腰布など全体に簡略化され、必要最少限度を彫出した像である。

(13)

釈迦如来坐像（修理前）

下野市・国分寺

木造	
像高	88.0cm
平安時代	

桧材、寄木造り。昭和四十九年（一九七四）に旧国分寺町の文化財第一号に指定された釈迦堂の本尊である。

私が初めて拝見したとき、手の形が上品上生の印を結んでおり、釈迦ではなく阿弥陀像であることに気づいた。

一般に釈迦は腹前で左の掌に右手を重ねて第一指の先を接する印相である。阿弥陀の場合は人さし指を立て、その背中を合わせて輪をつくる印相になる。

仏像は人間と異なって三十二相八十種好の特徴があり、これはすべての仏に共通した特色であり、最終的に何仏かを決めるのは手の移置や指の曲げ方、持物なのである。

国分寺の釈迦像は近年修理されたが、人さし指の継ぎ目を調べたところ、その部分が後世に刃物で意識的に切断されていることが分かった。また指の角度が人さし指の第二関節から垂直に立てるより水平にした方が自然であることも分かった。つまり当初、釈迦像として作られ

たのが、いつの時代にか阿弥陀像に改変されたのである。しかし名前だけは釈迦として信仰されてきた。摩訶不思議である。今回の修理で元の印相に戻されたが、お釈迦様も自分の印相でなかっただけに不自由なさったことと思う。

釈迦如来の禅定印は、両手を重ねて第一指の指先を接する形である。阿弥陀如

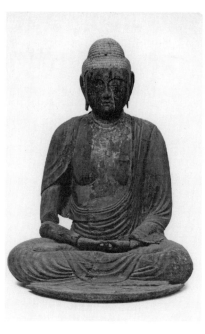

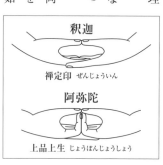

釈迦

禅定印 ぜんじょういん

阿弥陀

上品上生 じょうぼんじょうしょう

来の定印は両手を重ねて第一指と第二指を捻じった形である（図左上参照）。仏教の開祖である釈迦は「老病死」による苦しみを慈悲によって和らげようとされた。阿弥陀如来は、南無阿弥陀仏と唱えるだけで西方極楽浄土に往生出来る。江戸時代の多くの人たちは、過酷な生活から逃れるために印相を改竄したのだろう。

（5・31）

阿弥陀如来立像

宇都宮市・清泉寺

木造	
像高 78.0cm	
平安時代	

阿弥陀如来立像は平安時代末期の作である。阿弥陀如来立像の体内に宝徳三年（一四五一）と慶長六年（一六〇一）の修理名がある。光背の裏面全面に寛文三年（一六六三）に仏師右近以外に、阿弥陀如来に結縁して喜捨した人達の名前が五十人前後記載されている。江戸時代作の観音菩薩立像と勢至菩薩立像もこの時に造作されたものと思われる。三十二年後の元禄七年（一六九四）銘の奉加帳に「下小倉の農民一六〇人が「壹分と銭十五貫

文」を出し合っての修理とある。

『藤原町史』によると、天和三年（一六八〇）九月一日に、日光・藤原・南会津地方に大地震があった。マグニチュード六・八の震度で午前七時から深夜まで三七回の揺れがあったとある。『日光市史』にも天和三年の大地震が四月一日から閏五月一日までに四三五回の地震があり、東照宮や輪王寺の石垣が崩れ、石燈籠は残らず倒れたとある。

天和三年の地震で清泉寺の阿弥陀三尊像も倒れたと思われ、地震から十四年後に阿弥陀如来立像は修復されたた。寺院の建物も被害にあったようである。

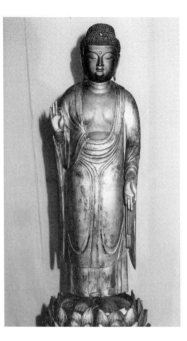

仏像の体内に文字が書かれたり、納入品が入っていることはめったにない。阿弥陀如来立像には年代の異なる墨書銘が五カ所に記載されている。人間で言えば開腹手術のカルテのようなものである。六度目の解体修理を終え、装いも新たに本堂の須弥壇上に帰ってこられた。

阿弥陀如来立像は桧材、寄木造り、頭頂から足柄を含む根幹材は前後二材矧ぎ、両腕は両肩と手首で刳付ける。納衣は通肩にまとい裳を着ける。衣褶は浅く彫出して大腿部でY字形に表わし、多重蓮華座で正面を向き直立する。

（32）

不動明王立像

真岡市・荘厳寺

木造	
像高 98.4cm	
平安時代	

髻を結い、正面に花冠を表し、弁髪を左肩に垂らす。両眼は天地眼、左眼を閉じて右眼を開き、眉を吊り上げ額に三筋のしわを刻む。下の歯は右上の唇をかみ、左下の唇は外に出して口を閉じる忿怒相である。左腕は垂下

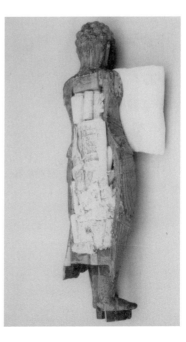
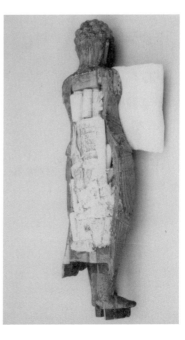

して絹索を持ち、右腕は臂を曲げて腰の脇で宝剣を構え、腰をわずかに引いて左足を踏み出し、台座上に立つ姿勢である。身には条帛に裳、腰布をまとう。

スギ材、構造は頭体部共木で後頭部と背面襟首から裳裾内側にかけて前後二材矧ぎ、像内を内刳りしてから三道下で割首する。頭部は面前と両耳の後ろで割り放し、玉眼を入れる。両肩と右裳裾、右足首（柄も同材）は別材である。

九世紀も末ごろ、天台宗の安然や真言宗の順祐が不動明王を観想するために、その姿の特徴を十九項目取り上げた。此れが「十九観の不動尊」で、荘厳寺の不動明王のような頭部や顔貌の特徴を持った容姿である。不動尊の温和な忿怒の表情や衣摺表現など平安時代末期の特徴である。しかし、頭体部に奥行きもあって量感があり、明快な目鼻立ちなど鎌倉時代の新しい息吹きも感じられ、平安時代末期から鎌倉時代初期に制作された不動明王像である。

居貫不動明王像の胎内に納められた納入品は、康永四年（一三四五）から観応元／正平五年（一三五〇）に結縁交名や作善目録、経巻、仮名暦、書状、習書等を墨書した裏面に如意輪観音菩薩坐像、薬師如来坐像、地蔵菩薩立像を押印した印仏一二九六枚が納入されていた。一

部の印仏を除いて紙面一杯に隙間もなく、整然と押印されていた。大量の納入品である。像高九十八センチの不動明王の胎内に入りきれなかったので、不動明王の後頭部と背面の襟首から後足部にかけて、前後二材の間に一センチ厚の薄板を挟み、内剥り部分を広げて納入された。一三五〇年をあまり下らない頃の作である。⑲

薬師如来坐像

那須烏山市・安楽寺

木造
像高 54.1cm
平安時代

桧材、一木割矧ぎ造り、彫眼像である。小粒の螺髪（髪際三〇列、地髪五段）は切付け、肉髻相（彫出）、白毫相（水晶嵌入）、耳朶環状、三道をあらわし左肩をおおって右肩に少しかかる法衣を着け、左腕は掌を膝上に置いて、五指を軽く曲げて薬壺をのせる。右腕は屈臂して掌を前に向け、左足を前にして結跏趺坐する。像の構造は頭体根幹部を一材から彫成し、三道下で丸く割り放す。頭部も側面で前後に割矧ぎ、内剥りして体

部に差し込む。体部も側面で前後に割矧ぎ、それに右腰脇に三角材と膝前に横木一材、裳先に小材を矧ぎ寄せる。左腕は肩さがりに縦一材と膝前に小材を矧ぎ寄せ、袖口に左手首を差し込み掌上の柄穴に薬壺を柄差しとする。右腕は肩、上膊部なかば、臂、手首で矧ぎ寄せ、体内は平ノミで平坦に内剥りされている。なお背面中央や右寄りに木芯がある。

補修部分は胸の中央部の下地漆や鼻下、下唇に残る金箔、裳先や膝前材の矧目等の麻布を貼っての補強、裳先材の一部、左肩の補強材、腹前の補修等は江戸時代に行

なわれたものである。

近年の新しい補修部分は右臂より先、左手首、薬壺、白毫珠のすべてと左右腰脇、左右の耳朶、顔面左上瞼、螺髪、腹前の衣文線等の一部を補修して古色仕上げとする。

像は小粒の螺髪におだやかな丸顔、なだらかで丸味のある両肩、彫りの浅い整った衣文線等すべてが藤原時代に流行した定朝様の特徴をそなえた仏像である。　（32）

釈迦如来坐像

茂木町・長寿寺

木造
像高 87.0cm
平安時代

おだやかに刻まれた目鼻立ち、こまかく切付ける螺髪、まとまりのよい体部や、平行して浅く流れる衣文線など平安末期の特色の顕著なもので、全国的に流行した定朝様の作である。しかし面相、体軀ともに奥行もあり、肉どりもゆったりと大きく、胸の厚み、肩の張りも充分で鎌倉時代の影響も認められる。

両脇侍像の文珠・普賢像は一部後補もあるが獅子と白象の台座は当初の作である。表面は本尊と同じく厚い後補の黒漆におおわれ、印象を悪くしているが、本尊のように新しい時代精神を感じさせる作風ではなく、おだやかな定朝様の仏像である。三尊とも面長でこめかみを凹状にするなど共通した部分もあり、同時期の作である。

本尊は桧材の彫眼像、表面は後補の泥地黒漆と像底部に杉材（後補）が貼りつけてあり木寄法は不明である。

ただ両脇侍像が一木割矧ぎ造りであり、本尊もそれに近い技法かと思われる。　（13）

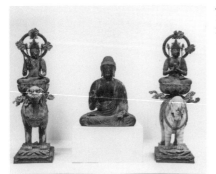

不動明王坐像

宇都宮市・持宝院

木造
像高 173cm
平安時代

多気山持宝院の本尊である。両眼を見開き左手に羂索、右手に利剣を持って結跏趺坐する不動尊である。

桧材、寄木造り、玉眼、古色仕上げの像である。構造は後補彩色のため頭部の木寄せは不明だが、三道下で体部に差し込む。体部は正中線と側面の四材矧ぎで、それに膝前に横木一材と裳先、両腰脇に三角材を矧ぎ寄せる。また両腕、肩、臂、手首にも各々別材を矧ぎ寄せる。像表面の古色塗り、持物、胸飾、腕釧等は後補である。

不動尊の表情はおだやかで、彫りも浅く藤原風の様式を残した古様な像である。しかし、怒り肩で正面を見すえたところなど、すでに鎌倉時代の影響も見られる藤末鎌初の作である。

伝承では、宇都宮宗円が氏家の勝山に壇を設けて祈念した不動明王だといわれている。なお体内には次のような墨書銘がある。

「康応元年己巳年十月廿六日修覆／願主　東勝寺　住持／隆誉　大佛子　小貳／奉公　了誉」。

この銘文によると康応元年（一三八九）は北朝の年号である。小貳がどの部分を修理したかは不明である。本像の造立当初は彫眼像であったが、現在は玉眼像に変わっている。恐らくこの時に彫眼を玉眼に変えたものと思われる。

(11)

不動明王立像
矜羯羅童子像
制吒迦童子像
毘沙門天像
吉祥天像

鹿沼市・医王寺

木造	
像高 矜羯羅童子像 51.5cm 制吒迦童子像 47.5cm 毘沙門天像 77.0cm 吉祥天像 74.3cm	像高 95.0cm
鎌倉時代	平安時代

不動明王像は桧材、一木造り、彫眼、胡粉彩色に截金。頭体部を割放し三道下で割首、左腕は一材、右腕は肩口と臂で矧ぐ、背中と両足先は別材を矧付ける。前面材は両足の柄を含んだ一材で膝より下はムクである。裳や腰布、条帛は七宝繋文や格子文の截金文様である。身には条帛と裳、腰、腕釧、臂釧、足釧をつけ左手に羂索、右手に宝剣を持つ。

矜羯羅童子像は桧材、一木割矧ぎ造り、玉眼嵌入、胡粉彩色截金。頭体部は前後二材で割首、左右の腕は肩

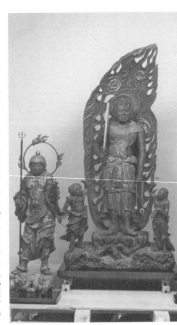

口、臂、手首で矧付ける。腹前の結びは別材、腕釧、臂釧、足釧は彫出である。裳や条帛は団花文や雷文の截金文様である。持物は後補である。

制吒迦童子像は桧材、一木造り、玉眼嵌入、胡粉彩色截金。頭体部は前後に割矧ぎ割首とする。右腕は肩口と臂、手首で各矧付ける。両足は裳の線に沿って割放す。表面は錆漆に胡粉彩色、裳と条帛は団花文等の截金文様である。

毘沙門天像は桧材、寄木造り、玉眼嵌入、胡粉盛上げ

彩色、截金。頭体部は二材矧ぎ、三道下で割首、体部も裳に沿って左右の足を割放す。左右の腕も大略一材で袖先に少材を矧ぎ、手首を柄差し。両肩と体部は雇柄で矧ぎ付ける。邪鬼像の顔と体部、両手足も一材矧ぎである。大袖や裳裾に七宝繋文、三鈷杵文、牡丹唐草文、竜虎文等を截金で描く。納入品は阿弥陀如来摺仏、般若心経等が奉納されている。

吉祥天は毘沙門天の妃である。技法や表面彩色もほぼ同様である。体内納入品の『金光明最勝王経』は鎮護国家や五穀豊穣を祈願しての造作である。「金光明最勝王経大吉祥天女品第十六」に「正和二年壬子十一月六日為利益有清書／此経文所奉籠大吉祥天女御身中也」。

大袖や裳の彫は深く乱れるところなど、宋風様の影響を受けた作である。

(32)

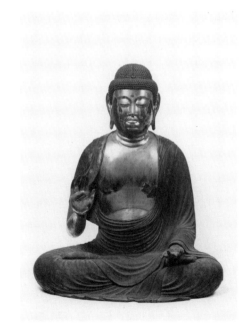

薬師如来坐像

上三川町・満願寺

桧材の寄木造り、彫眼の漆箔像である。構造は頭体部を通して正中線で左右に二材を寄せ、内刳りを施してから三道下で割首。背面には襟首下で左右二材を背板風に寄せ、それに右大腿部に三角材、膝前、裳先に横木一材を寄せる。左側面は肩から地付部までタテに一材と膝上

| 木造 |
| 像高 85.0cm |
| 平安時代 |

阿弥陀如来坐像

栃木市・住林寺

木造
像高 86.7cm
寿永3年(1184)

(6)

寿永三年（一一八三）八月十日、山に入って木を切り、十二日から造佛を始め翌年の春に木造完了。四月から漆箔を始め五月二十四日に完成した。寺院建立の準備

に少材を寄せ、そこに左手首を丸柄差しとする。右腕は肩、臂、手首でそれぞれ別材を寄せる。

光背、台座ともに同時期の作である。保存状態は表面の漆箔、彩色は後補、薬壺は欠失、左手の第四・五指の第一関節より先も欠失している。

全体におだやかで優美な作であり、藤原時代に流行した定朝様の作である。しかし体奥もあってどっしりとした体格は、すでに新しい時代の様式をも感じさせる作風である。満願寺の秘仏本尊である。なお、両脇侍の日光菩薩立像・月光菩薩立像は十四世紀中頃の作である。

は「去々年」すなわち二年前の寿永元年（一一八二）に始め、寿永三年二月十二日に棟上げを行った。阿弥陀三尊の木材も建築用材と同様に寿永元年に準備したものと思われ、銘文中の「山入木切」も杣で乾燥された木材を八月十日に切り出し、二日後の十二日に造像開始の儀礼である斧始の儀が行われた。

膝裏墨書銘

「現世安穏後世善處／敬白　奉造三尺観世音□菩薩

像一躯／奉造立金色等身阿弥陀仏像一躯／奉造三尺

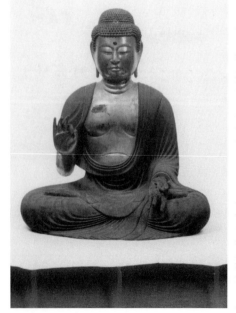

地蔵菩薩□一躰／右壽永二年癸卯歳八月十日壬寅日山入木取同十二日甲辰日造始之／同三年春木造了同年四月比漆工也兼又堂財木目▢々年／取始今年二月十一日庚午日柱立同十二日辛未日棟上也僧義寛／春秋六十一▢▢企処也芳縁藤原氏同心合力結構也願以此功徳／過去二親藤原氏▢過去二親令成仏徳道矣以壇主等現當生悉地／令成就耳乃至手足結縁之輩等令蒙利益矣／壽永三年五月廿四日／足利家□綱／「　　　」地主大法師義寛　芳縁藤原氏之娘／一子嫡男　藤原道綱／令終決定生極楽　面奉弥陀種覺尊」

右大腿部内側墨書銘（五行）

大法師義寛／藤原道綱／木造佛師高勝房／□花衡漆工師乗林房／漆工助成重家」

阿弥陀像の表面漆箔や左手は後補、肉髻珠や右袖口の一部が欠失している。観音菩薩像も漆箔、彩色、宝冠、持物は後補、手足も一部欠失している。毘沙門天像は近年の古色による修理であり、持物、光背、台座はその時の作である。

住林寺の諸像は、全体に躍動感を抑えた定朝様の尊像

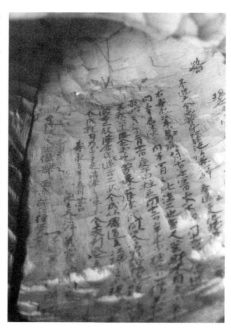

である。しかし、本尊の地髪部の鉢の張った強いかたちや、両頬の張り、めじりのつりあがったところなど男性的な風貌であり、肩幅広く頭体部共に奥行の深い像である。また玉眼を使用するなど、すでに鎌倉時代末期の気風も感じさせる。

（8）

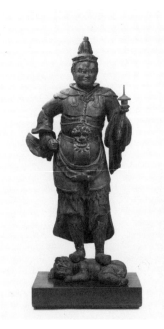

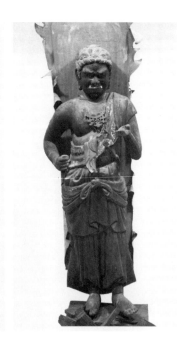

聖観音菩薩立像・
毘沙門天立像・
不動明王立像

栃木市・住林寺

木造
像高 聖観音　106.0cm 毘沙門天　97.0cm 不動明王　97.3cm
寿永3年（1184）

住林寺の諸像は、彫りの浅い単調な曲線の繰り返しによる衣文線や、胸部と腹部に弧線の括りであらわす単純な肉体表現など、形式化の目立つ定朝様式の作である。

しかし、阿弥陀如来像の眦の吊上がった意志的な表情や、頬の張り、肩幅広く頭体部共に奥行きもあり、玉眼を嵌入するなど、すでに新しい時代様式の影響を濃厚に

受けた作である。

　三尊像の耳輪が太く、耳朶は不貫、単純な曲線で眦を吊上げる細い目線や、衣文線の峯に丸味をもたせるなど共通した特徴である。不動・毘沙門天像についても、阿弥陀三尊像にくらべて両像の小鼻の内側に彫込みを深く入れてふくらみをもたせる彫法や、不動明王の条帛、毘沙門天像の天衣が幅広のところが共通する。構造や技法は阿弥陀如来像のみ頭体幹部を前後に割剝ぎ割首だが、他の四駆は前後二材矧ぎの割首である。五体共に玉眼を嵌入するため、面前を仮面状に割剝ぐが、地蔵菩薩像と毘沙門天像（他は未確認）は、一段深く内刳りして玉眼を木爪形の一材で留め、面前材以外の頭部材を正中線で左右に割剝ぐ。足柄も四躯共に両足踵と足柄の一部が頭体幹部と同材であり、多くの共通点がある。

　五尊の制作時期については、阿弥陀如来像の銘文に両脇侍の尊名があり、三尊一具で制作されたことは確かだが、不動・毘沙門天の二尊については銘文になく不明である。しかし五躯共に共通点が多く、同時期ごろの作である。ただ三尊像に対して二尊は、尊名の違いにもよるが動きや表情に写実性があり、三尊造立後ほどなく同一工房で制作されたと考えられる。なお不動・毘沙門天像は三尊像より制作時期は若干下がるが、玉眼の技法が同一であり、それほどの時間差はない。またこの五尊の組合わせもあまり例がなく珍しい。

（8）

大日如来坐像（厨子入）

足利市・光得寺

木造
像高32.1cm 台座高26.5cm
鎌倉時代

　足利義兼（？～一一九九）が諸国巡歴に背負った厨子との伝承もあり、もと法界寺に伝来した。近年の研究では、本像を運慶初期の作とする説がある。頭体部を桧の一材から作り、髻のうしろ寄りから両耳後を通る線で前後に割剝ぎ、像底部を上底式に残して内刳りを施し、割首にして表面を漆箔（後補）仕上げとする。両肩にかかる垂髪は薄い銅板を切り抜いたものである。大円相の光背は、表裏ともに布貼りで漆を塗って白土

で仕上げ、圏帯などには金銅製の紐や花飾りを付ける。台座も八重蓮華座で、反花上の八方に獅子（現状四頭）を配する獅子座である。

この大日如来像を収める厨子は高さ八三・三センチの桧材、錆下地黒漆塗りで扉の内側に蒔絵で金剛界・胎蔵界両部の大日如来の種子を円相の中に描く。その内壁中

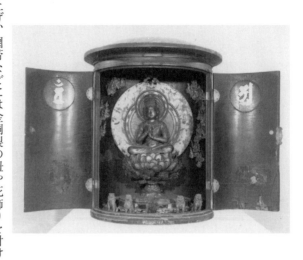

央の光背上方に宝塔一基と、その周辺部に木造金泥の雲乗する仏・菩薩像三七軀（現状二八軀）を取付ける。これらの尊像は、金剛界曼荼羅の主要尊である成身会の諸尊をあらわしたものである。

X線写真によると、体内に五輪塔形木柱と金属の蓮弁をもつ水晶製らしい珠、針金でまいた前歯らしきものが確認されている。

これらの納入品は、運慶作の滝山寺像や願成就院像にその例があり、本像も運慶作とする可能性きわめて高い像である。

（13）

大日如来坐像

足利市・鑁阿寺

木造	
像高 100.6cm	
鎌倉時代	

多宝塔内の厨子に安置された智挙印を結ぶ金剛界の大日如来像である。

桧材の寄木造り、頭体部を正中線と側面の四材から木取りし、首を割り放して内刳りを行ない玉眼を入れる。

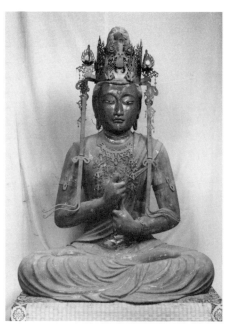

膝部は横木一材と裳先に少材、肩、臂、手首に各別材を寄せる。体内はノミで丁寧に仕上げている。

表面の漆箔は、元禄五年（一六九二）将軍綱吉の母桂昌院から賜わった二〇〇両で本堂の本尊大日如来坐像と共に修復したものである。宝冠・瓔珞類も後補である。

おだやかに整った目鼻だちや、高く結いあげた髻と地髪部には丁寧に髪筋を刻むなど、なかなかの都ぶりを示した作である。引き締まった体部のバランスもよく、手慣れた彫技である。制作年代については、やや暗く沈う

つな表情など鎌倉も中頃から後半に入ったころの作である。

⑬

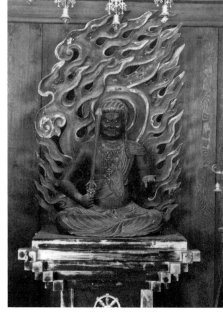

不動明王坐像

足利市・鑁阿寺

中御堂の本尊として祀られる等身の不動明王像であ

木造
像高 88.1cm
鎌倉時代

る。全面に漆が塗られ、構造の詳細は不明だが頭体部共に耳後および体側で前後二材に矧ぐ寄木造りで、これに両手、膝奥、膝前を矧ぐ構造と考えられる。

頭頂には莎髻を束ね、正面に金線冠をつけ、弁髪を左肩に垂らして両眼を見開き、上歯牙で下唇をかむ古様の像である。両肩は強く張って左手に羂索（欠失）を、右手に宝剣を持ち右足を上にして踍々座に結跏趺坐する。

頭部は全体に小さめに作り、眼鼻立ちなど忿怒の表情もことさらに誇張せず、体軀も胸や腹のふくらみも控え目で、くびれの線や条帛のひだの彫りも浅く総体におだやかである。

像底は後補の蓋板がしてあり、内部をうかがうことはできないが、像内に納入品の存在が確認されている。

⑩

阿弥陀如来立像

足利市・真教寺

いわゆる三尺の阿弥陀像である。

桧材の寄木造り、玉眼使用で表面は一部に後補の漆も残るがほぼ全面に木地を現す。

構造は頭・体部は両耳後を通る線で前後二材を寄せ、内刳りのうえ割首とする。それに両肩先以下を寄せる。

京都で解体修理された時の写真によると、体内首部前面

木造
像高 98.6cm
鎌倉時代

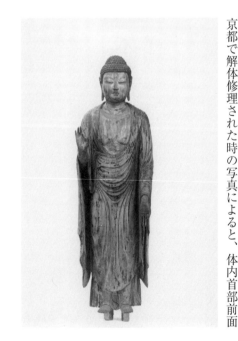

に「アン（梵字）阿弥陀佛／金阿祢陁佛／円阿祢陁佛」の墨書銘がある。残念ながら造立年銘はないが、東大寺俊乗堂阿弥陀像や新大仏寺（三重県）如来頭部との近似性も指摘され、快慶無位時代の作と推定される。

現在のところ、東国における快慶の作は本像と伊豆山神社に伝来した耕山寺（広島県）の阿弥陀如来立像のみである。⑬

阿弥陀如来立像

観音・勢至菩薩像

益子町・地蔵院

木造	
像高 観音40.3cm 勢至62.2cm	像高 99.0cm
鎌倉時代	南北朝時代

観音・勢至菩薩の切れ長で目尻の吊りあがった目、肩から胸、腹部にかけて厚みと張りがあり、衣文の襞の彫りも太く強く全体にボリュームのある像である。特に頬の張りや引き締まった精彩のある表情はアン（梵字）阿

弥陀佛様式である。

観音・勢至菩薩は共に両耳中央で前後に割矧ぎ、内刳りをして割首とする。観音菩薩は跪坐して左膝を軽く曲げ、両手で蓮台（欠失）を捧げ、勢至菩薩は合掌して軽く膝を曲げ腰をわずかに屈して立つ姿である。このような観音・勢至の形姿は十三世紀中頃に制作された神奈川

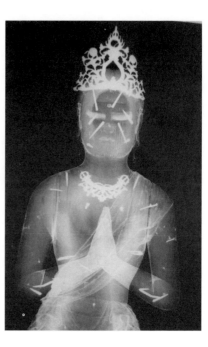

県・光明寺の『当麻曼荼羅縁起下巻』に描かれている。

蓮生は証空の弟子であり、当麻曼荼羅の流布に殊のほか熱心だった。祖父・朝綱三十三回忌に際して造作された観音・勢至菩薩の像内は漆箔が施されている（写真右は、勢至菩薩像内のX線写真）。師証空の臨終仏である阿弥陀如来も漆箔仕上げである。

蓮生は寛喜六年（一二二九）に宇都宮神宮寺の障子に張る和歌十首を定家と家隆に、色紙形の揮毫を行能朝臣に依頼する。これは襖障子に描かれた大和の名所絵に合わせた名所歌を揮毫した色紙形を張ったものである。

蓮生は喜禎三年（一二三七）から四年にかけて三代朝綱の三十三回忌のために当麻曼荼羅二幅と名所絵に和歌十首を添えた障子など、宇都宮神宮寺と尾羽生寺の大坊に奉納された。地蔵院の行快作、阿弥陀三尊像もその時に奉納された。師の証空はこの法会の導師として招かれ、観鏡房や浄音房の高弟達は宇都宮滞在中に法話を行った。

京都極楽寺阿弥陀如来像に奉籠された納入文書に「嘉禄三年（一二二八）法花三十講経名帳の八月十二日」に「過去法眼快慶」とある。この時点で快慶は亡くなっている。

阿弥陀如来像は桧材、寄木造り、玉眼嵌入、漆箔像である。

（13）

聖観音菩薩立像

芳賀町・長命寺

木造
像高 119.0cm
鎌倉時代

頭部に宝髻を結い、正面に半円形の花形宝冠をあらわ

42

し、そこに如来の化身である化仏を彫出する。耳朶は環状で三道をあらわし、体部には左肩から右脇に条帛をかけ下半身に折りかえしの裳に腰布をかさねる。右腕は臂を曲げて腕前の手のひらを内側に向け、左腕も同じく臂を曲げて腹前で蓮華を持つ。腰を少し右にひねり、両足を開いて蓮華座上に立つ。

榧材で木心をはずし、両手をふくむ頭頂部から足元まで内刳りのない彫眼の一木造である。表面仕上げは頭部に群青を塗り、眉毛と瞳、口髭、顎鬚を墨で描き、唇に朱をさす以外は素地のままである。

保存状態は銅板製鋳金の宝冠と白毫、持物、両足先、光背は後補である。一木造りの彫刻に時々見かけることだが、肩から両臂にかけての表現が窮屈で、背面もほとんど省略されて垂直に近い彫出である。下半身にまとう裳や腰布の襞の処理など宗風様式の影響も認められ、鎌倉時代も中期頃の作である。

堂内には他に鎌倉末期の桧材、彫眼、素地、一木造りの三〇センチ前後の馬頭観音菩薩立像と十一面観音菩薩立像の二体がある。

『下野国誌』によると、宇都宮市小袋町（現在の大通り四丁目）の宝蔵寺はもと長命寺の場所に建っていたが、建久五年（一一九四）に宇都宮朝綱が移座したので、里人がその地に長命寺を建立したとある。また聖観音菩薩立像は藤原秀衡の母の持仏だったとの伝承もある。現在は三十三年に一度の御開帳であり、下野三十三観音霊場の第十五番札所の本尊として信仰されている。

(32)

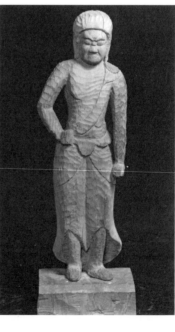

千手観音菩薩坐像
不動明王立像
毘沙門天立像

矢板市・寺山観音寺

木造
像高
千手観音菩薩 95.6cm
不動明王 116.0cm
毘沙門天 137.3cm
鎌倉時代

寺山観音寺の秘仏本尊千手観音菩薩像はカヤ材の素地像である。頭体部は耳後の線で前後二材、三道下で割首、大腿部に三角材を刻ぎ、膝前・裳先に別材を寄せる。高く刻み出された眉や切長で抑揚のある目線。口元

引き締めた意志的な表情や衣文線の鎬だった鋭い造作など、神秘的な雰囲気をただよわせた御像である。台座は

八重座、光背の周縁に聖観音、如意輪観音、准胝観音、地蔵菩薩、胎蔵界大日如来坐像、他の一体は不明である。

両脇侍の不動・毘沙門天は、関東を中心に東北地方にかけて造作された鉈彫像である。不動明王は桂材の一木造、毘沙門天は両腕と裙の一部以外はハンノキ材の一木造、共に背面から内刳を入れた素地像である。両像とも不規則なノミ目が全身にあり、鉈彫像では末期に近い作である。県内の鉈彫像は他に最勝寺（足利市）の僧形坐像（行基菩薩）と大安寺（高根沢町）の十一面観音菩薩、伝軍荼利明王、吉祥天立像の三体である。共に平安時代末期から鎌倉時代初頭の作である。

（7）

二十八部衆立像

矢板市・寺山観音寺

木造
像高 66.0〜91.5cm
永享13年（1441）

二十八部衆とは、千手観音菩薩の眷属である。これは大乗仏教の主要な天部を一堂に集めたもので、京都・三十三間堂や滋賀県・常楽寺のもの、県内では江戸時代作の那須烏山市・太平寺が知られている。

二十八部衆に不動・毘沙門天、風神・雷神像を加えた三十二体は、いろいろなポーズで立っており、体の動きに応じて一木造りの像もあれば寄木造りの像もある。彫眼で表面をハケ状のもので黒漆を塗る。

神母天像の体内にある銘札には、文意に不明な点もあるが、次のような墨書銘がある。当地の願主である塩谷氏の夫人房御前を大旦那に三人の子女と一人の比丘尼が願主となって造立した。勧進は金剛佛子実秀である。他の者は世話人かと思われる。仏師は小貳法眼と金資宗海の二人である。

小貳法眼は当時宇都宮を中心に活躍していた仏師であり、芳賀町・常珍寺の慈恵大師像や宇都宮市・多気山の不動明王坐像（→三一ページ）の修理をしている。

なお三十二体のうち、大半を永享十三年（一四四一）に作ったものと思われるが、次に紹介する風神・雷神像など一部に十四世紀頃の作もある。（表）「神母女惣廿八部衆之／修理十方旦那勧進金剛佛子實秀年五十九才／金資宗海弁公小貳法眼式部公二人作者ナリ正瑞比丘尼」（裏）「ほし子女与年子女某子女／當地反塩谷殿子々房御前大旦那永享十三年辛酉三月二十四日／性阿弥　孫八亀次朗後家　静尊儀尊法性尼」。

風神・雷神像

矢板市・寺山観音寺

天然現象の風・雷を神格化したもので、一般には千手観音の二十八部衆と共に造像されることが多い。風神は風袋を背負い、雷神は輪状にめぐらされた小太鼓を鳴ら

木造
風神66.0cm
雷神68.3cm
鎌倉時代

⑬

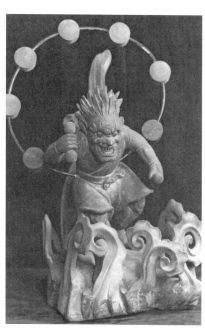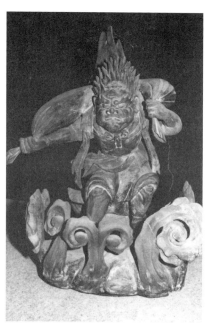

す鬼神に作られる。彫刻では三十三間堂、画像では建仁
寺の宗達筆や尾形光琳筆のものがよく知られている。
　本像は寄木造り、彫眼像で肉身部は朱彩にハケ状のも
ので墨漆を塗る。　衣文部は素地に直接墨漆を塗って仕上
げている。　矧目には一部布張による補強がある。　頭髪の
逆立つ様などやや固く形式化した部分もあるが、凹んだ
目の玉や口を一文字に結んで正面を見すえる表情のとら
え方など巧みな表現である。　背面腰部にはそれぞれ「雷
天神」・「風天右」の陰刻銘がある。
　制作年代については、同寺の二十八部衆が永享十三年
に小貳法眼と式部の二仏師によって造立されており、こ
の風神・雷神像も同じ時期の制作かと思われたが様式や
細部の技法からみて、それに先行する鎌倉時代も末期ご
ろの作である。

⑩

行縁上人坐像

矢板市・寺山観音寺

木造
像高 82.7cm
正治2年（1200）

当寺の別当行縁像は、法衣の上に袈裟をつけ、両手で数珠をまさぐる姿である。太い鼻柱にガッシリした体格、口を一文字に結んだ表情は豪快で野性味のある風貌である。

桂材の一木割矧ぎ造り、彫眼の彩色像である。膝前と両脇に別材を寄せる。なお両脇材は欅材であり、膝前材を含めた頭体部材とノミの使い方が異なっており、この部分は後補である。

体内背面の墨書銘によると、富妙房の勧進によって正治元年十月から約九カ月かけて作ったとある。「寺山現別当教行法橋御房行縁像／木造立正治元年己未十月十八日始之／正治二年庚申七月十七日修理之也／□□□時政之／征夷大将軍源頼朝公可奉祈□／御菩提也大勧進富妙房」。銘文については疑問点もあるが、制作時期については銘文の時期を信用してよい。

なお、『矢板市史』に掲載された寺山観音寺の文書に、「建久四年（一一九一）癸丑年征夷大将軍源頼朝公那須野御狩之節茶ノ湯茶釜一ッ御寄付アリ当山付宝二有之候事」「伏見院九十一代正応三巳丑年（一二八九）法橋行円（縁）ト申相州カマクラヨリ頼朝公為菩提北条四郎時政公ヨリツカワサレ候、此節観音堂レイラクイタシ候所正応六癸巳十月十八日造営之正和二癸巳年修造ノ功終ル。大檀那左衛門尉源貞秀公大勧進寂妙坊ト法橋行円（縁）自作ノ木像ノメイニ有之候事」（＊西暦は引用者による）とある。

⑬

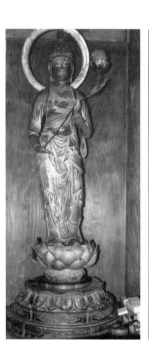
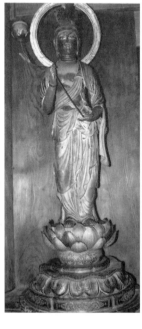

薬師如来及び両脇侍像

佐野市・東光寺

木造
像高
薬師如来像 89.5cm
日光菩薩像 104.0cm
月光菩薩像 106.0cm
鎌倉時代

三尊像は寄木造り、玉眼、漆箔。薬師如来は面長の顔に膝低く、胴長の体形である。頭頂の肉髻は高く、螺髪は施毛形に刻む。細く切れ長の目線や太く長い鼻梁、強く結んだ口元に威厳のある表情である。着衣は僧祇支、裳、袈裟を着ける。左手は五指を広げ、左膝上で薬壺（欠失）を持ち、右手は手首を立て五指を前方に向ける施無畏印である。台座は五重蓮華座（蓮華、敷茄子、受座、反花、上下框座）、光背は二重円相部（頭光部と身光部）の周縁に透し雲文をほどこす（上部不明）。

両脇侍・日光菩薩像の頭部に高髻を結い、天冠台を付

け高髻の前に銅製の宝冠をいただく。頭髪は毛筋彫り、額に白毫相と首に三道相をあらわす。着衣は上半身に条帛と天衣をかける。条帛は左肩から右腋に、天衣は背面から両肩にかかり、両臂内側から体側に垂下（一部欠損）する。下半身の裳は折返し付で足元で右前に打ち合わせ、膝下に垂下する腰布を重ね、その上に幅の狭い腰布で巻く。

左手は腰脇で掌を広げて蓮華を受け、右手は胸前で蓮茎を持ち日輪を左上方に棒げる。銅製の胸飾と腕釧をつけ、腰を右にひねり左足を遊脚にして蓮台上に立つ。

台座は五重蓮華座（蓮華、敷茄子、受座、反花、上下框座）、光背は輪光背である。月光菩薩は日光菩薩と異なるところは、持物の持ち方、着衣の襞の処理、直立した体形である。その他はほぼ同形である。

両脇侍像の着衣の襞は複雑に乱れて反転するが、全体に洗練されて華やかである。かなり力量のある仏師によって造作された尊像である。

薬師如来は万病を治す仏である。寺伝によると東光寺は延暦年間（七八二〜八〇六）に伝教大師最澄が開山した。その後康元元年（一二五六）に、鎌倉建長寺の七世

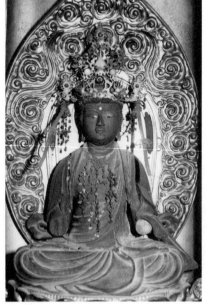

聖観音菩薩坐像

那須町・最勝院

栃木県立博物館友の会主催による巡礼講で、下野三十三観音霊場を回った。日数にして八日間である。多くの人々と知り合った。また久しぶりにお会いした方もい

木造
像高 34.0cm
鎌倉時代

大円禅師によって、天台宗から禅宗に改宗された。（32）

た。私のように栃木県に土着して三十年、仏教美術の調査研究をベースにした仕事をしていると、それにまつわる思い出も数多くある。しかし最近は以前のように調査に出かけることも少なく、多くの方々とわいわいがやや言いながらの巡礼の旅は、本当に楽しかった。

下野三十三カ所の札所は以前に何度か拝観もしており、何処にどのような尊像が安置されているのか、大体は見当もつく。しかし、那須の札所は未調査の寺院も何カ所かあり、新たな仏達（ほとけたち）との出会いもあるのではないかと密かに期待していた。

最勝院もその一つだった。普通先達は下見をしておくものだが、今回は時間もなくぶっ付け本番での案内だった。本堂の内陣は薄暗く須弥壇が高かったので御尊像のお顔もはっきりとしなかった。しかし中世もかなり古いころの作のようなので、皆さんにはその旨説明しておいた。御住職にもそのことを話し、またの調査をお願いした。

それから数週間後の休日、妻の車で最勝院に出かけた。台座、光背、装身具等は江戸時代のものに変わっていた。しかし本尊の観音像は鎌倉時代も末頃の作であ

る。像高三十四センチの小像だが、目鼻立ちも引きしまって衣文の彫りも流麗である。肉身部は素地のままだが、身にまとう天衣や条帛、裳の部分に麻の葉や網目、篭目などの文様が切金で丁寧に施されていてライトをあてるとキラキラと輝いて浄土の中に観音様が坐っており、何処にも拝観もしておれるようである。私は感動して御住職に熱っぽく話しかけていた。

一般に木で作られた仏像の表面は素地か、さもなければ金箔や金泥、彩色等で仕上げられている。最勝院像のように、木の表面に直接切金を置いて文様を描く技法は大変少なく栃木県では初めての発見である。私にとって最高のご利益（発見）だった。

㉜

千手観音菩薩立像

益子町・西明寺

木造
像高
177.3cm
弘長元年(1261)

桧材の寄木造り、割首、彫眼、現状は彩色像である。構造は頭体部を通して耳後の線で割剥ぎ、内刳りをして

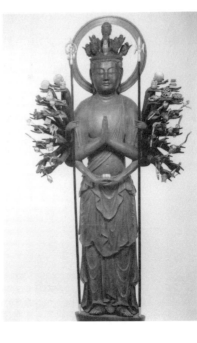

から三道下で割首とする。正面化仏と両脇手、地髪上の

十一面のうち六面は後補である。小振りのきいた目鼻立ちや複雑に乱れる裳のひだも律動感があってなかなか手慣れた彫技である。全体のプロポーションも自然でゆったりしており、頭体部ともに奥行きの深い堂々たる立像である。

体内には弘長年間の銘札二枚と寛文四年（一六六四）の修理銘が二枚、宝暦十二年（一七六二）が一枚、寛政十二年（一八〇〇）が一枚の計六枚の墨書銘札が納入されている。

弘長元年（一二六一）の銘文によれば、千手観音を作るため顕智房が勧進となって浄財をつのり、それに応じたのが藤原宗吉である。約五十五日かかって本像を作っている。もう一枚の弘長二年の銘札には、顕智房の他に地元の益子郷名主紀頼宗の名前がある。裏面には後筆で「四百三年」と墨書銘がある。

（表）「大勧進上人顕智房願阿　生年六十歳／大檀那弥平太藤原宗吉法名西念／弘長元年辛酉（大才）十二月七日生年四三才。（裏）「□□千手観音木造一躰／弘長元年辛酉（大才）十月十三日手斧始（花押）／同年十二月七日造立了（花押）」

52

千手観音菩薩立像

栃木市・清水寺

木造
像高 148.0cm
文永2年(1265)

(9)

千手観音菩薩は正しくは千手千眼観自在菩薩である。

千は無限の慈悲をあらわすと言われ、一つの手に一つの眼があり、あらゆる出来事を見通し救済の手を差しのべる菩薩である。千手の手を持つ観音菩薩は合掌手と宝鉢手、両脇に五〇〇手を付ける像もあるが、多くは両脇に四十手、一本の手で二十五の世界の衆生を救済する菩薩である。

千手観音菩薩像は榧材、素地、頭体部の足元まで造作、頭体部を前後に割矧ぎ、内刳りしてから背面腰の部分に鋸を入れ、襟首から腰にかけて輪切状に割放し、内刳した部分に一五〇字前後の文字が書かれている。着衣は釈迦が王子時代の服装である条帛、天衣、折返し付の

（表）「大勧進上人顯智房願阿 六十一歳／大檀那益子郷名主紀頼宗 二十九歳／弘長二年 歳次壬戌 十二月二十五日」。

裙、腰布を着ける。
像内墨書銘「観真□□／仏師観阿陀仏／文永二年大戈
乙丑二月九日奉造立処也／千手観音講衆各廿七人／結縁
衆各廿四民人／千手院／弥三郎入道／四郎太郎／三治郎
入道／祈阿弥陀／大旦那沙門称念幵藤原氏小犬郎／大勧
進金導了観蓮月／□□□形弁遊／□願形□□／祈阿弥陀
仏／現受無比楽後生清浄土／一念弥陀仏即滅無量作／我
等与衆生皆共成仏道／願以此功徳普及於一切」。（32）

面長の顔に三角状の大きな鼻、胸前に水瓶を持つ赤ら
顔の特異な風貌の観音像である。
黒羽地区には、大雄寺を中心に宋風様式の仏像が数体
ある。本像の髪形やあくの強い風貌など、宋風の影響を
受けた作である。技術的には一木造り像にまま見受ける
ことだが、材の制約から両脇が窮屈になっており、なで

肩である。
　頭体部を一材から木取りするカヤ材の彫眼、素地像で
ある。頭部は耳前と耳後に三材を寄せ、枘状に真中と後
頭部材を胸から腹前近くまで差し込む。頭部前面材と両
手を含んだ体部は同材で、背面襟首より四・五センチさ
がったところから地付部まで長方形にくり抜き、そこに
「十一面観世音菩薩一尊　願主僧良禅佛師子堯尊　弘安元
年同十月日敬白」と一行書きの墨書銘がある。
　台座は三重蓮華座であったと思われるが、框部がな
く、現状では仰蓮と反花のみである。化仏の大半と光背

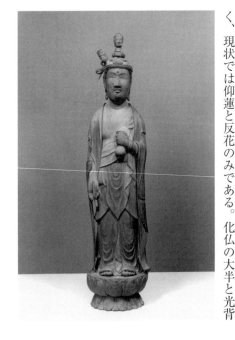

54

がない。

薬師如来及び両脇侍像

鹿沼市・医王寺

(13)

木造
像高
薬師如来 83.0cm
日光菩薩107.8cm
月光菩薩110.1cm
鎌倉時代

肉髻は低平で髪際は中央でM字型にたるみ、螺髪は施毛形、体部は偏衫、衲衣は偏袒右肩にまとい、下半身に裙をつける。着衣は金泥の上に截金文様を施す金泥地截金の技法によって七宝繋四弁文や宝相華文、蓮華唐草文など宋風文様である。左手は膝上で薬壺を持ち、右手は胸前で施無畏印、結跏趺坐、光背は二重円相光、周縁の頂部に胎蔵界大日如来、左右に四躯の飛天。台座は蓮華、上敷茄子、華盤、下敷茄子、受座、反花、上框、下框の八重蓮華座である。

構造は三体とも桧材の寄木造り、体幹部は前後二材、内剝りして割首とする。中尊は左右の体側材を矧ぎ、前面材の下部に二本の像心束を彫り残す。両脚部は横一材

矧ぎ、裳先を矧ぐ、左袖口に一材、右袖口に左右二材を矧ぎ、各手首を矧ぐ。両脇侍は髻、天衣、条帛、両足、両腕は別材を矧ぐ。

像内に二本を彫り残す技法は院吉や院広が活躍した南北朝時代の院派系仏師の作例に見られる。栃木県内には宇都宮市興禅寺の釈迦如来坐像（→七四ページ）や宝蔵寺の普賢菩薩坐像（→七五ページ）も像心束がある。中

尊の面長な顔や、まなじりの切れあがった強い眼、脇侍像の衣褶表現や身体の量感に若干固さもあり、時代は少しくだった一三〇〇年前後の作である。

中尊の像底・台座に宝徳三年（一四五一）、永喜二年（一五二七）、慶長六年（一六〇一）の墨書銘がある。

像底墨書銘「□□坊／仏所東照坊／普門坊栄賢　恵観／奉再興　光周律師／留田谷兵部／道金□□□／道□□□□」、像内背面墨書銘「妙光行人／円□□」、台座受座裏墨書銘「妙徳大姉／再興留田谷兵部／永喜二年丁五月廿八日　結□了□」台座墨書銘「□□施主／坂山□□□□□」「宝徳三年五月吉日」、台座墨書銘「旦那星□衛門殿／仏子治□山□□／奉再興□□□本願主／慶長六年辛丑極月吉日」。

金剛力士像（阿形・吽形）

鹿沼市・医王寺

木造	
像高	阿形231.0cm 吽形244.0cm
鎌倉時代	

(32)

杉材の寄木造り、彫眼、古色仕上げ像である。

吽形像の髻は別材、頭部は前後二材で後頭部材のみの体部材と同材である。体部は四材からなり、両足も大略体部と同材である。それに両肩、両臂、両手首、両足先、天衣を寄せる。

像内部は平ノミで内刳りをしているが、深い衣文線の彫り込みも可能なほど厚く木取りをしている。

二像とも腰のしまりや上下のバランスもよく、身のこなしや肉どりにも誇張がなく自然である。阿形像の面前部がなく、他にも欠失した部分や後補材もあるが彫り口は巧妙で力あふれる見事な像である。

関東における鎌倉時代の仁王像は普門寺（東京）、万

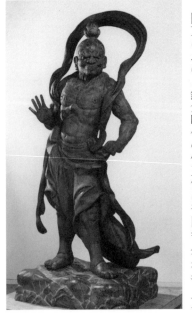

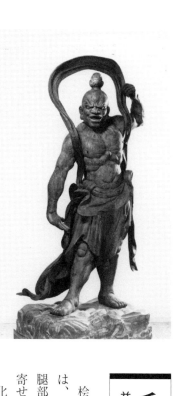

蔵寺（茨城）、万満寺（千葉）、橘禅寺（千葉）等が知られており、その数は極めて少ない。明治三十五年（一九〇二）の台風でお堂と共に倒壊後、最近二度の修理を終えて完備したところである。阿形像の顔面部は近年作、天衣の一部に当初の部分もあるが大半は後補である。

(13)

千手観音菩薩坐像
益子町・西明寺

木造
像高 102.0cm
鎌倉時代

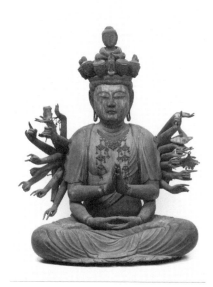

桧材の一木割矧ぎ造り、彫眼の素地像である。木寄せは、頭体部を通して耳後の線で前後二材に割矧ぎ、両大腿部に三角材、膝前に横木一材、裳先にそれぞれ別材を寄せる。さらに合掌手や宝鉢手、脇手を肩先に寄せる。化仏のふっくらとした顔や、抑揚のある切長の目、ねばっこい感じのする上唇など官能的な像である。反面、

肩から腹部にかけてのモデリングなど内面から沸き出てくるような力強さが影をひそめ、女性的な甘美さを強調した表現である。

制作時期は、茂木町小貫観音堂の千手観音菩薩像と同じく文永八年（一二七一）頃の作である。　⑬

千手観音菩薩立像

市貝町・永徳寺

木造
像高 179.0cm
鎌倉時代

桧材の寄木造り、彫眼の素地像。木寄せは、頭部を耳後の線で前後二材を寄せ、三道下に首柄を設ける。体部も前後二材に肩、臂、手首、脇手も三列（六・七・六）に並べて臂、手首にそれぞれ別材を寄せる。

台座、光背は当初のものだが、表面の彩色や脇手などなくなったり後補の部分もかなりある。

頭頂仏面の太い鼻柱やアクセントのある目の表情など、実に生々しい感性である。同じ宋風の影響を受けた作でも、西明寺の千手観音菩薩立像（→五一ページ）の

ように、どちらかといえば都振りの作風に対してあか抜けのしない土着的な風貌は埼玉県・天洲寺の聖徳太子像や楞厳寺の千手観音菩薩立像など十三世紀中頃の関東周辺の諸像に共通するものがある。台座高二七・〇センチ、光背高二一六・五センチである。　⑬

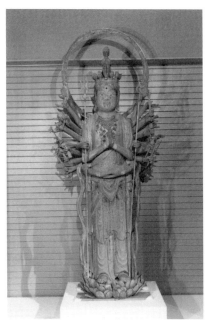

千手観音菩薩立像

栃木市・太山寺

木造
像高 243.0cm
鎌倉時代

寄木造り、彫眼の見上げるばかりの大作である。頭部に化仏を二段（頭頂一面、天冠台上十面）に植付け、天冠台をつけ、地髪部は正面から側面にかけて細かく彫りあらわす。三道をあらわし、耳朶環状、耳の中央部を束ねの髪毛が横切る。正面に合掌手と宝鉢手を組み、左肩から右肩に条帛をつけ、天衣は両肩を被って上膊部の内側から側面を通って両脇台座上にある。裳は一段折返しの上に腰布を二枚つけ、両足をひろげて蓮肉上に直立する。裳先は一段折返しの二カ所で刻む。

木寄法は、頭部を耳の中央部と後頭部の二カ所で刻ぐ。体部は一木（前後に刻いでいるかと思われるが調査不能）で左右両側の裳の部分を刻ぎ寄せ、合掌手、宝鉢手、両脇手を両肩さがりに刻ぎ寄せている。木一木（前後に刻いでいるかと思われるが調査不能）目の胡粉や持物、両脇手、瓔珞等は後補である。本像は現在の地から二〇〇メートルほど離れた高台にある円通寺平に祀られていたが、安永七年（一七七八）に現在の地に移された。

⑩

顕智上人坐像

真岡市・専修寺

木造
像高 77.0cm
鎌倉時代

寄木造り、彫眼、彩色像。頭部は前後二材刻ぎで襟際の肉身部は頭部と同材。体部は四材からなり、膝前に横木一材、裳先に別材を刻付ける。前膊部にかかる衣文部には少材を刻付け、両手を袖口に差し込む。肉身部には

白土に薄ネズミ色を着彩、下着は二枚重ねで白土彩、衣は白土に茶黒系、マユゲは黒彩、口元に朱彩を施こす。像容は円頂・衣に袈裟を懸け、左手に数珠、右に払子を持って正面を凝視する像である。少しくひそめた眉、三角形の眼、大きな鼻、固く結ばれた唇、尖った顎、普通の人よりも少し大きめの耳など人物の特徴をうまく表現しており、表情にも生彩がある。鎌倉末期の肖像彫刻としても優れた像である。

顕智上人は真宗高田派専修寺の第三世で、第二世真仏上人の娘婿とも言われる。建長八年（一二五六）より正

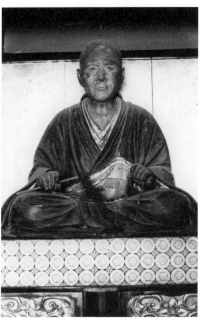

嘉二年（一二五八）まで三河の布教にあたり「アリガタキ殊勝ノ覚悟」といわれた人柄で、親鸞入滅に際しては主として葬送のことにあたり、滅後は教団の中心となって大谷本廟の創立および護持に尽力した。八七歳の七月四日金堂に入って焼香礼拝し、払子を置いて西に向っていずこともなく立ち去ったと言われる。　（10）

釈迦如来坐像

大田原市・大雄寺

木造
像高 141.5cm
鎌倉時代

両手を膝上に置いて結跏趺坐する宝冠の釈迦如来坐像である。一般に如来像は簡単な衣服をまとっただけだが、この釈迦像は華やかな冠（欠失）を頭部にいただき装身具（欠失）を身につけ髪の毛も高く結いあげた尊像である。

寄木造り、玉眼像、頭部は正中線と耳の後で前後四材、矧とし三道下で首柄を設ける。肉髻部は前後二材を基本に左右と後部に少材を寄せ、それを頭部に矧付ける。体

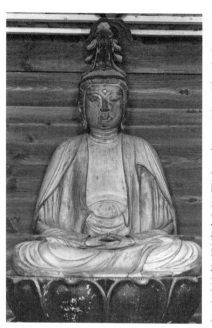

部は前後二材に両肩を寄せ、膝前に横一材と裳先を矧付ける。両手は袖口に差し込む。台座は蓮弁、反花、蹴込みつき円形框座からなる蓮華三重座である。頭部からは北宋時代の古銭二枚が出ている。頭部は髻を高く結いあげ、地髪部は正面から側面にかけて細かく彫りあらわす。三道彫出、耳朶環状、像容はかなり肉厚でどっしりとしており、風貌にあくがあり衣文線のみだれなど宋風の影響を受けた像である。

本像は坐禅堂に安置される尊像であるが、当寺の本尊も台座上に裳を垂下させる室町期の宝冠釈迦坐像である。また明治初年に近くの帰一寺から客仏として迎えられた聖観音立像も同じく宋風の影響を受けた鎌倉期の仏像である。このような様式の像が大雄寺の近くにも何体かあり、鎌倉末期から室町期にかけて当地方でかなり流行していたことが分かる。

⑬

十一面観音菩薩坐像

上三川町・長泉寺

木造	
像高	42.6cm
鎌倉時代	

衲衣をまとい、左手に水瓶を、右手を膝上に置いて掌を前にひろげて与願印を示す十一面観音坐像である。桧材、寄木造り、彫眼、内刳り、漆箔像である。耳朶環状、三道彫出、地髪部は毛彫りとする。木寄せは、頭部も前後二材に両肩先を地付部まで矧ぎ、大腿部に三角部を耳のうしろで前後に矧ぎ、三道下で割首とする。体部と膝前に横木一材を矧ぐ、前膞部には数材を矧ぎ、袖口に両手を差し込む。衣文部には布張のうえに錆漆をほどこし蓮華唐草文等の盛あげ彩色をおこなう。頭部は三

段からなり十一面（頭頂一面、二段三面、三段七面）を別製柄差しとする。

全体に丁寧な作であり、本像のすみずみにまで仏師のこまやかな神経がゆきとどいている。例えば、頭部の毛筋は細かく、耳にかかる髪毛の流れも自然で軽くなめらかである。また、鼻や耳もきちんと穴をあけ、細く起伏のある目線や太い鼻梁、豊かではりのある頬の肉どり、さらに複雑な衣文線など繁雑にならず、その一歩手前で仕上げるところなど作家の並でない力量がうかがえる。

爪を長くのばしたところや、複雑な衣文線など宋風の影響を受けた作である。

なお、持物と瓔珞は後補である。

（6）

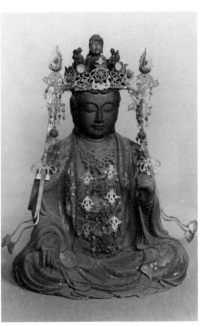

薬師如来坐像

那須烏山市・西光寺

木造
像高 42.0cm
鎌倉時代

桧材、寄木造り、彫眼、素地像である。

木寄法は、頭体部を通して耳後の線で前後に割矧ぎ、頭部前面材は体部前面材の衣文線に沿った肉身部と同材である。後頭部は襟首で割矧いだかと思われるが、現状では不明である。体部は前後二材で、左右両肩は地付部まで別材を寄せる。なお左肩さがりに縦に少材を寄せる。膝前には横木一材を寄せるが、腹前に二個の丸柄があり、膝前材の丸柄穴に差し込んで固定する。両袖口には共に一材を寄せ、そこに両手首を差し込む。

光背は二重円相部の周縁に雲焔透し彫りをつけ、その雲焔には五つの円文がある。台座は八重蓮華座である。

本像の特徴は、肉髻部の低平さや太粒の螺髪、髪際の

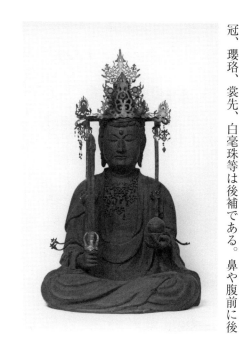

中央部が大きくうねる地髪部など宋風の影響を受けた作であり、頭部をやや前方に乗り出して俯瞰する姿勢など鎌倉・高徳院の大仏や浄光明寺の本尊など鎌倉地方の仏像との関係を示唆した像である。

台座下框部上段の表面が広いため、光背・台座を含んだ像全体が大変安定性のよい印象を与えている。台座高六〇・八センチ、光背高六〇・五センチである。 (13)

虚空蔵菩薩坐像

栃木市・連祥院

木造
像高 66.5cm
鎌倉時代

桧材の寄木造り、彫眼の素地像である。

頭、体幹部は耳後を通る線で前後二材を矧付け、それに垂髻部と両側面、前膊部、袖口、腰脇、膝前、裳先に別材を矧付ける。

左手の裳に乗せた蓮台と宝珠、右手に握る宝剣及び宝冠、瓔珞、裳先、白毫珠等は後補である。鼻や腹前に後

補の手が入っており、右前膊部の一部が欠失する。

腹部や肩から腕のモデリングにやや物足りなさもあるが、頬の肉付けもよく、目尻のつりあがった独特の強い表情である。頭部が体幹部や膝部に対して大きく作られているが、このような作例は平安時代のものにも時々見うけられ、この像の魅力の一つになっている。右足を上にして結跏趺坐したその足を裳でおおっているのも、あまり例がなく、本像の特徴である。

空海の著書『三教指帰』によると、「虚空蔵求聞指帰」を真言一百万遍となえると一切の教法の文義を暗記することが可能とされた。この修法は山林清浄な地で行われることから、中世以降山岳信仰の霊地に虚空蔵菩薩が造作された。連祥院の本尊も当時は山林清浄だったので大平山頂に寺院が建てられた。連祥院には中世の仏画「五大虚空蔵菩薩」も所蔵されている。

伝承によると、慈覚大師円仁は天長年間（八二四〜八三三）に開山された連祥院は、当時太平山大権現と称し太平山神社の別当寺であった。明治初期に神道主導で行われた神仏分離によって連祥院の建物は廃棄され、現在は太平山の登り口に六角堂連祥院がある。

(32)

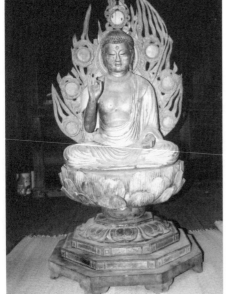

阿弥陀如来坐像

日光市・西禅寺（廃寺）日光市歴史民俗資料館

木造
像高 53.5cm
鎌倉時代

阿弥陀如来坐像の螺髪は施毛形（彫出）、背面は粒状、肉髻珠、白毫相をあらわす。

肉髻部は低く、髪際は額の中央で波形にうねる。面長の顔や目線を下方に向けた風貌は理智的である。着衣は裳、僧祇支、袈裟を着け、偏袒右肩に着用する。左腕は

64

垂下して掌を膝上に置き、第一指と第二指を合わせる。右腕は屈臂して掌を前方に向け、第一指と第二指を合わせる下品上生の来迎印を結び、左足を前に結跏趺坐する。小さな唇や着衣の襞の浅い彫り、右胸脇の渦文など平安時代の余風を受けた作である。

桧材、寄木造り、玉眼嵌入、頭体幹部は両耳前を通る線で前後二材矧ぎ、内刳りを施し、三道下で割首とする。左体側部は肩さがりから地付まで割矧ぎ内刳りを施し、右腰脇に三角材を寄せる。左前膊部の上面を矧ぎ、内刳りを施し、袖口に左手首を差し込む。腕は臂、手首で矧ぐ。脚部は横一材を矧ぎ、内刳りを施し、裏面を刳り上げる。右体側面は肩で左右二材を矧ぎ、内刳りを施し、腕は臂、手首で矧ぐ。脚部は横一材を矧ぎ、肉身部は金泥塗り、着衣は銀色、頭髪は黒地に銀色である。顔面は金泥がはがれ、下地の胡粉や黒漆のようなものが確認される。

【保存状態】

肉髻珠（欠失）、白毫相（欠失）、玉眼（欠失）、表面の金泥塗りや銀色（後補）、左手の第二指、三指、四指（欠失）、五指の先（欠失）、右手の第三指、四指の指先（欠失）、裳先（一部欠失）、右肩の上膊部にかかる袖（後補）、左前膊部の袖口（後補）である。右腰脇の三角材は一部が後補。像底部の首の部分に竹くぎ二本と透き間に一本差し込み、白い接着剤で補修され、両藤の左右に蜂の巣が二カ所にある。丸くぎが左手、左袖、左背面、大腿部に使用されている。

（28）

光背

日光市・西禅寺（廃寺）日光市歴史民俗資料館

木造

高さ71.0cm
最大幅57.7cm

鎌倉時代

頭光部と身光部の二重円相部に、蓮弁形の周縁部と光脚部から成る。頭光の中心部に八葉蓮華、周縁部は紐、無文帯、紐、列弁。身光部の中心部は平面、紐、連珠で造る。周縁部の火炎光背の頭頂一カ所と左右側面の三カ所に円形の周縁に紐、列弁、火炎、下方に列弁、上面から側面にかけて、判然としないがネズミや蛇、丑など十二支の動物を配したものと思われる。光脚部は五弁二重である。

日光三山のうち女峰山の女体権現の本地仏は阿弥陀如

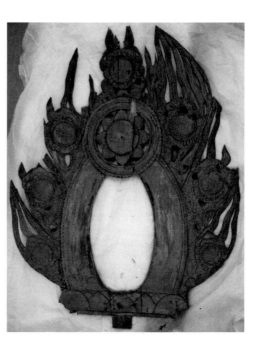

来である。修験道の阿弥陀信仰は浄土教のように、一重に専修念仏ではなく密教的の呪術的の傾向が強く、道教や土俗的信仰も含まれている。平安時代にはすでに二系統の北斗曼荼羅図が成立しており、東密系は方曼荼羅、台密系は円曼荼羅である。

足尾山中の阿弥陀如来像は浄土教の影響を受けて造作されたのではなく、天台修験の影響を受けて造作されたものであり、光背の円形七カ所は北斗七星を表したものである。

男神坐像

宇都宮市・個人蔵

木造	
像高 27.3cm	
南北朝時代	

頭部に巾子冠をいただき、袍に袴をはき石帯で結ぶ。両腕は胸前で右袖を前に両袖を合わせ、袖の中で拱手して坐る。

頬骨の張った顔を右に向け、目尻を吊り上げて両目を開く。額は広く、眉は眼窩上縁に鎬を入れる程度で細く、鼻根から鼻先にかけてスロープ状に高まり、ほどよい高さである。鼻は鼻翼を強くふくらませるが、鼻孔は円形で浅く小さい。唇は上下共に厚く口元で引き締める。耳は耳輪が太く、不貫の耳朶を大きくあらわす。一

である。光背は火炎四本が欠失、三本が一部欠失する。頭光部の八重蓮華の中心部に小さな穴がある。何かを取り付けた可能性も考えられる。八葉蓮華と周縁、頭頂の円形縦に亀裂がある。八葉蓮華の上面周縁部材の一部が欠失する。

(28)

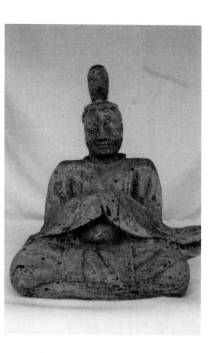

般に如来や菩薩の耳朶は細長く垂下するのに対して、天部や人間の耳は耳朶が小さく丸みのある形である。本像の耳朶は大きく、人間に近い丸味のある形である。

袍は両腕をおおって膝前にかかり、左右の膝脇で跳ね上げる。裳は両胸脇と両袖、膝前にあり、背面腰に太い石帯をあらわす。

材質は杉材、巾子冠と顔部は同材、差首である。体部は胸前の両袖を含んだ一材から彫出する。盤領の両外側から地付にかけて各一材を矧ぎ、膝前に横木一材を寄せる。両体側材の矧ぎ目は、腹前から背面にかけてハの字の末広がりである。両袖先に小材を矧ぎ付ける。内刳りは重さから勘案してないものと考える。頭髪は平彫り、全体にノミ痕を残さず平滑に仕上げる。

頭部は体部に対してやや小さいが、全体に奥行きもあり袖を広げてほぼ左右相対にまとめる。面長で頬骨と顎の張った面貌や、口元を引き締めた厚い唇、怒り肩など、厳しい表情である。しかし袍の盤領と首との間に余裕をもたせるなど、寛いだ雰囲気を漂わせた神像である。

頭部右側面の一部が欠損、右袖先が欠失する。全体に虫害による穴がある。黒い染のような汚れは蜂蜜によるものであり、白い土はトックリバチによるものである。

（23）

女神坐像

宇都宮市・個人蔵

木造	
像高	19.2cm
南北朝時代	

頭部の正面に花形飾りを付けた宝冠をいただく。頭髪は頭頂中央で左右に振り分け、頭頂から両肩にかけて木

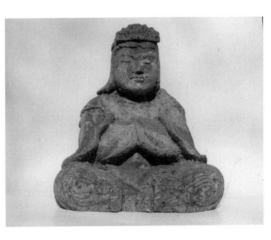

目で細かく頭髪をあらわす。天冠台下と後頭部は平彫りである。着衣は小袖と袴を着け、鰭袖のある蟇襠衣に背子を重ね着する。両腕は胸前で右袖を前に両袖を合わせ、袖の中で拱手して坐る。

頭部は体部に対して大きく、下膨れのした若い女性の容貌である。額は狭く、眉は鼻梁の両端から目尻の外側にかけてゆるやかな稜線であらわす。目は細く伏目がち、鼻は鼻梁が低く鼻翼のふくらみも小さいが、鼻頭はほどよい高さである。鼻孔は円形で浅く小さい。口は上唇が薄く下唇は厚味のある受け口で、口元を引き締めた厳しい表情である。

材質は杉材、頭体幹部は、胸前の両袖と膝前中心部を含んだ一材から彫出する。両体側材は、両肩から地付部にかけて各一材を矧ぎ付ける。矧ぎ目は膝前から背面にかけてハの字形の末広がりである。首筋から両肩に垂下する頭髪は、体側材と同材である。

技法は女神坐像は一木造り、男神坐像は寄木造りで異なる。しかし二体共に頭体幹部材と側面材がハの字形の矧ぎ付けであり、胸前で両手を袖口に入れて拱手する仕草も同じであり、同一作者による造作である。神像彫刻の多くは一木造りであり、着衣の襞も簡略な表現である。しかし男神坐像と女神坐像は二五センチ前後の小さな神像であり、一木造りであれば手間隙かけずに造作できたのに、あえて差首や両側面に別材を矧ぎ付けるなど、複雑な技法による地方在住仏師の作である。

全面に虫害が見られ、膝前中央に虫蝕による欠損がある。各所にトックリバチによる土が付着する。

(23)

吒枳尼天騎狐像

宇都宮市・個人蔵

木造
吒枳尼天像 17.3cm 狐像口先～ 尾先28.0cm 尾先～地付 14.3cm
南北朝時代

白狐に騎乗する一面二臂の吒枳尼天像である。頭髪は平彫り、額中央で左右に振り分け両頬から首筋に垂らす。顔は面長で下膨れのしたふくよかな童女形の顔である。着衣は筒袖と袴を着け、盤領と括り袖のある上着をまとい腰帯で結ぶ。腰帯の先端部は左脇腹から左腋に紐一条を跳ね上げ、右脇腹から股間に向けて太い紐二条を垂らす。左腕は臂を曲げて胸前で五本の指を軽くひろげ、掌に宝珠を捧げ持つ。右腕は脇腹で五本指で持物（亡失）を握り、白狐の背に両足を開げて坐す。

白狐は胴長の体形を前屈みにして短い前足を前方に伸ばし、後足は臀部をあげて後方に伸ばす。短い吻を前に突き出し、丸みのある太く長い尾を振りあげ疾駆する姿勢である。

白狐の頭部は胴部や尾にくらべて小さく、おだやかな顔である。ぴんと三角状に立つ両耳や窪みの浅い眼窩に大きく見開いた丸い眼球。眉間からのびた鼻梁の先に小

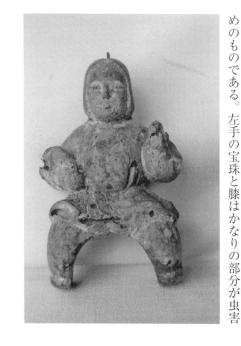

さな二つの鼻孔をうがち、裂けた溝状のくぼみによって口と顎をあらわす。腹部下方のふくらみによって性器をあらわす。両前足は四指、両後足は不明である。

吒枳尼天は頭・体部から両腕と宝珠、両足を含む一木造、ノミ跡は像底部以外全面にある。彩色は薄緑色が腹前下方から両脇腹にあり、赤色は像底部にわずかに残る。白下地はかなりの個所に残っており、造立当初は彩色像であった。頭頂の先細りした丸枘は狐か蛇を取り付けるためのものであり、右手に持つ枘は剣を差し込むためのものである。左手の宝珠と膝はかなりの部分が虫害

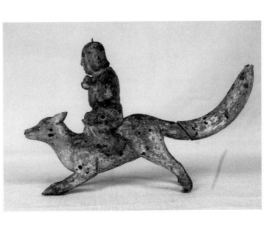

により欠損、穴も多数ある。蜂蜜による黒い染みが頭部や胸、膝にある。像底部中央に丸く小さな柄穴がある。

白狐は尾の付根の一部を含む一木造り、別材の尾を剝ぎ付ける。表面に白下地がかなり残っており、造立当初は彩色像であった。尾の先端に宝珠があったが、大半は虫害により欠損、両後足の指先は腐食により欠損、全面に虫害による穴がある。

（23）

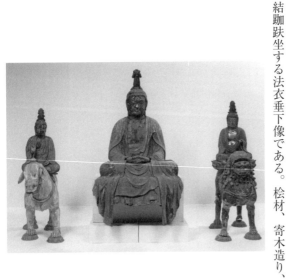

宝冠釈迦如来及び両脇侍像

真岡市・能仁寺

木造
像高 102.5cm
南北朝時代

本尊の宝冠釈迦如来坐像は頭部に高垂髻を結い、裙、偏衫、僧祇支、袈裟をまとい、膝上正面で禅定印を結び結跏趺坐する法衣垂下像である。桧材、寄木造り、玉眼

嵌入、漆箔像である。構造は頭体幹部は四本の角材を前
後左右に矧ぎ、両脇も同じ角材を前後に矧ぐ。膝前は横
木二材を前後に寄せ、垂裳に数材を矧付ける。頭部は三
道下と襟首で割矧ぎ、定印を結ぶ共木の両手先は両前膊
部上面に各一材を寄せた袖口に差し込み矧ぎとする。像
底部は上げ底式に刳り、裳先から両膝脇の外側を地付と
して彫り残し、全体を雇柄で組み立てる。

同慶寺（宇都宮市）・政成寺（真岡市）・能仁寺の釈迦
如来坐像に共通する技法は、根幹材の身幅が狭く、体側
材とほぼ同じ寸法である。また内刳りも肉厚で、像底部
を彫り残すなど同じ作者による作である。釈迦如来が造
立された当時、宇都宮氏の当主である公綱は南北朝の動
乱で各地を転戦しており、宇都宮方の事実上の指揮者は
景綱の二男で芳賀氏の家督を継いだ芳賀禅可である。彼
によって本尊釈迦如来坐像が造作されたのである。

なお、両脇侍の獅子と象も南北朝時代の作である。

⑳

五髻文殊菩薩坐像

宇都宮市・広琳寺

木造
像高 62.0cm
南北朝時代

桧材、寄木造り、割首、玉眼嵌入、表面は漆箔であ
る。頭部に五髻を結い、地髪は毛筋彫、天冠台をつけ
る。着衣は裙と僧祇支、袈裟をつける。両腕は屈臂、右
手で剣を握り、左手は仰掌して経巻を持つ。左足を右膝
の上におく半跏坐であり、右足は左裳先に足をのぞかせ
る安座である。着衣の襞の複雑な曲線や像心束の技法は
院派仏師に共通した特徴である。五髻文殊菩薩と宝蔵寺
の普賢菩薩坐像（→七五ページ）は共に東勝寺の本尊釈
迦如来像の脇侍だとの伝承がある。しかし普賢菩薩の穏
やかな顔に対して文殊菩薩はひそめた眉や目尻の吊り上
がった厳しい表情では一対と考えるのは無理である。近
年、五髻文殊の修理が行われた。表面から見たかぎりで
は分からなかったが、二度の火災と八回の修理が行われ
ていた。最も古い修理銘に「東勝寺住持特別当願主林泉再
興　永禄十年丁卯八月吉日」（一五六七）とある。それ
から百年ほど経た承応二年（一六五三）にも「再々興願

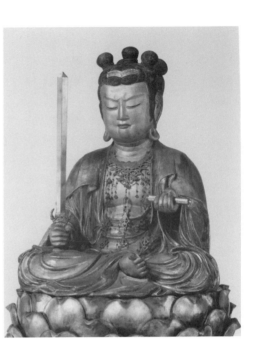

阿弥陀如来坐像
日光市・五十里自治会（日光市歴史民俗資料館）

木造
像高 34.2cm
康永2年(1343)

五十里村は湖底に沈んだが、会津西街道から脇道に入った墓地に、五十里村長念寺の本尊阿弥陀如来像がお堂に安置されている。

材質は桧材、頭体幹部は耳後の線で前後に割矧ぎ、内刳りのうえ前面材は衣文線に沿って、背面材は襟首で割矧ぐ。脚部は横一材を矧ぎ像底部より上げ底式に内刳る。像底部は体幹材の中央寄りの矧目に木芯がある。首柄裏に「檀那下野國宇都宮社領／山田郷住人智心坊／康永二年癸未九月八日刻造立／大佛師裳破佛所／法橋慶圓」とある。

下野国宇都宮社領は、宇都宮二荒山神社のことであり、山田郷は『倭名類聚抄』によると那須郡平十二郷の一つである。源頼朝が文治五年（一一八九）に奥州藤原氏平定後の帰路、宇都宮二荒山神社に寄進された土地である。現在の武茂川流域の大山田上郷、大山田下郷、小砂、大田原市の須佐木を含む地域である。他に矢板市山

主栄賢」とある。頭部の内側に黒焦げになった部分もあり、かなりひどい火災だったようである。火災の時、三尊が並んでおれば普賢菩薩も損傷したと思われるが、痕跡がなく救出されたのか別の場所に置かれていたことも考えられる。八度も修理が行われており、全面に修理の手が入っていると思われるが、中世の様式が残されており、十四世紀も末期の作である。

（29）

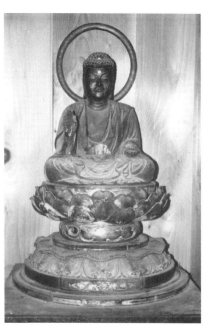

田との説もある。

　慶圓作の阿弥陀如来坐像は、両肩の厚い肉付きや鼻梁太く顎の張った風貌など、中央仏師の洗練された作風にほど遠く、地方在住仏師の作である。像底部の上底式の技法は、初期慶派仏師の作例に多く見られた特徴である。しかし南北朝時代の上底式は、必ずしも慶派仏師の作例とは限らない。襞の処理や量感表現は院派系仏師ほどのくせがなく、慶の字を頭に用いるなど、慶派仏師の流れを受け継いだ仏師の作かと思われた。

　阿弥陀如来坐像が作られた背景は、当時五十里村の三依郷をめぐって、宇都宮氏と陸奥国長江荘の長沼氏との間で、南北朝時代から室町時代にかけて、街道に藤原関の設置や三依郷の押領など、紛争の絶えなかった地域である。

（32）

釈迦如来坐像

宇都宮市・興禅寺

木造

像高
91.0cm

文和元年（1352）

裳先の陰刻銘に院吉、院広、院遵の三名によって造作された。『清水八幡宮記録』によると、院広は故院吉法印の子である。院遵については不明だが院吉の子か高弟である。三名の名前を記したものに、静岡県・方広寺の宝冠釈迦如来三尊像がある。この三尊像はもと茨城県・清音寺の本尊だったが、左脇侍文殊菩薩像に「法橋院遵」、右脇侍普賢菩薩像に「法眼院広」とある。興禅寺にも院広、院遵が分担して造作した文殊・普賢菩薩像があったものと思われる。文和二年（一三五三）に法眼院広と法橋院遵は山梨県・棲雲寺の普応国師像を制作したが、同時期頃に宝冠釈迦如来坐像も制作した。年紀銘はないが、像底部に朱漆銘で「法眼院広、法橋院遵」とあり、二人の共同制作である。

興禅寺の釈迦坐像は頭体部は前後二材の割首、両体側材と脚部、裳先材は体幹部に寄せる。頭髪は粒状の螺髪、面長の顔、眉は長く孤を描いて左右頭髪に至る。

まぶたは広く細い目線、穏やかな表情である。院派仏師の作に良く見かける耳の耳輪が直線、衣文線はうねりが強く、彫りに抑揚があって変化に富み、全体を見事にまとめた作である。

手にわずかばかり箔が残っており、当初は漆箔像である。衣文部に彩色の唐草文、団花文の盛上彩色が施されている。像内は薄く内刳りをして、麻布を張り錆漆を塗って仕上げる。像内の下腹部から前後二材を共彫りの束をつくり前部と後部をつなぐ。頭部右側の一部と地付

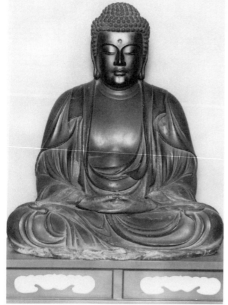

74

部が破損している。右臂後部に戊辰戦争の際、弾丸がうちこまれた穴がある。裳先陰刻銘「法印院吉　法印院広／法橋院遵」「文和壬辰臘月二七」、裳先墨書銘「本尊神護山興禅寺」。

普賢菩薩坐像

宇都宮市・宝蔵寺

| 木造 |
| 像高 58.5cm |
| 文和3年(1354) |

(29)

桧材、寄木造り、玉眼嵌入、像の表面は黒漆地に金泥塗りである。頭部に毛筋彫の高髻を結い、天冠台を付け、銅製鋳金の宝冠を宝冠と胸飾を付ける。着衣は袈裟を通肩にまとい、裙と僧祇支を着ける。両腕は与願・施無畏の印を結び、左足を裳先の上に外す安坐であり、右足は左膝の上に半跏坐である。共に両足の第一指を反らせる。

同形の作が愛知県・妙興寺本尊釈迦三尊像の脇侍普賢菩薩像の像内に「院遵」の墨書銘がある。制作は貞治四年（一三六五）で、宝蔵寺蔵より十一年後の作である。

背面の衣文線は静岡県・方広寺の釈迦三尊像の脇侍文殊菩薩像とほぼ同形である。袈裟の表面に麻葉文と雷文を描き、縁に雲文の盛上文様の彩色像である。顔の表情はおだやかだが、着衣の襞は上下左右にうねるなど複雑な表現である。地髪部の盛り上がった髪形や、像心束と前後二本の束を彫り出し、複数の材を結束して強固にした技法は院派仏師特有の技法である。

本像は宇都宮氏滅亡と共に廃寺になった東勝寺に伝来した像である。宇都宮氏七代景綱は弘長二年（一二六二）に田川の東側に創建された寺院である。八代貞綱は父景綱の菩提を弔うために寺域を拡張、境内も現在の日野

大同妙詰坐像

宇都宮市・同慶寺

木造
像高 54.7cm
南北朝時代

像は曲彔に結跏趺坐し、右手で払子の柄を執り、左手は膝上に伏せて穂先を握る。頭部は円頂、内衣の上に裳と僧祇支を着け、袈裟は左肩越しに八角形の鐶と紐で吊り、裳先と両袖を膝前と両側面に垂下させる。面部の額に五条の皺を刻み、眉は八の字型で眼窩が窪み、鼻梁太く、一文字に結んだ上下の唇は薄く、頬骨と下顎の張った面貌である。

桧材、寄木造り、玉眼嵌入、錆地黒漆塗りによる古色仕上げである。頭体幹部は両耳の後ろを通る線で前後二

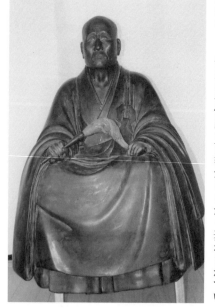

町、相生町（釈迦堂町）、千手町、大町の四町（現在の二荒町・馬場通り三丁目・大通り二丁目・一番町）にまたがる広大な地域に堂塔が立ち並び、文殊堂や普賢堂があったとの伝承がある。裳先裏・方形板刻銘「文和三年甲午／法眼／院広（花押）」。(29)

材矧ぎ、内刳りのうえ襟元に沿って頭部を割放し、玉眼を嵌入するため前面材の顎から面部を割放す。両肩以下体側部に各一材を矧ぎ、両外側に小材を矧ぎ足す。背面は体幹部と体側材を覆うように、襟首下方から地付にかけて背板を矧寄せて体部を形作る。像の表面仕上げは当初彩色像だったと考えられる。

骨太で肩幅広く、筋の張った喉元や猫背気味に前かがみの姿勢など壮健な老僧像である。頂骨の起伏や鼻梁太く高い鼻、額や目尻、鼻翼から口元への皺、上唇薄く受け口など、像主の個性的な面貌がこまかく表わされてい

る。しかし膝前から両側面に垂下する両袖や裳裾の襞
は、厚手で深く刻むが形式的にまとめられ幾分重々しい
感じである。五四・七センチの坐高や両袖を左右側面に
まとめる著衣形式、正面膝前のゆるやかな裳の曲線処理
など、南北朝時代の関東の頂相彫刻に多く見られる特徴
である。

平成七年（一九九五）に火災で焼失した東京都立川
市・普済寺にあった物外可什像（一二八六〜一三六三）
と大同妙喆像は、裳裾の襞の配置や両袖の垂れ方、紐と
八角環で吊る袈裟の形式、前膊に一材を寄せるこまかい
細工が同形だと言うことは、同じ仏師による作である。
（20）

聖観音菩薩立像

芳賀町・観音寺

木造	
像高	99.5cm
南北朝時代	

桧材の寄木造りで、玉眼の像である。頭・体部は耳後の
線で前後二材を寄せ、内刳りのうえ三道下で割首とす

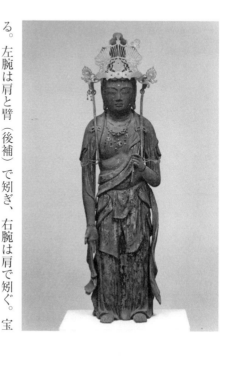

る。左腕は肩と臂（後補）で矧ぎ、右腕は肩で矧ぐ。宝
髻と両足先は別材である。像の表面は全面に布貼り錆漆
（焼土の粉末に生漆を混ぜ、漆の下地とする）に衣部は
漆箔、肉身部は金泥塗である。

身には条帛と天衣をかけ、折りかえし付の裳に腰布を
かさね台座上に立つ通例の聖観音菩薩立像である。髪筋
をこまかくきざみ、両側全面で天冠台に絡み一部は耳朶
の下方にわたる。髪形は華やか、表情も知的でひきし
まっており、全体のバランスもよく彫技も的確である。
眉は長く優美な表情や耳の形など、院派系仏師による十

四世紀前半の作である。なお腹前の裳や腰布の衣文処理など、ほかに例をみない独特の表現である。

院派系仏師とは、定朝の孫にあたる院助の流れをくむ一門の仏師で、名前に「院」の字をつけるもの多く、後世この流派の仏師たちを院派とよぶようになった。かれらの作品は鎌倉末期から南北朝時代にかけて、関東地方の禅宗寺院に多くの仏像をのこした。

台座裏には以下の墨書銘が記されている。「丁時寛政四壬子／十二月吉日／大佛師荒井数馬／古春造之／牛之春開眼仕／野州續谷之住人／令□廻之／宗七」。（32）

妙見菩薩立像

鹿沼市・妙見寺

木造
像高 69.3cm
南北朝時代

木造妙見菩薩立像は眉を吊り上げ、口を一文字に結ぶ怒りの形相である。頭髪は中央で振り分け、髪は平彫り、頭頂部から背面に長く垂らす。着衣は上半身に大袖衣、鰭袖衣を着け、下半身に裙と袴、脚半を着ける。その上に下甲、襟甲、肩甲、胸甲、表甲、前楯、頸甲、籠手を着け、胸部下方を布で結び、腹帯で締め付け、天衣を右に捻り、左手首先は欠失、右手首先は右腰脇で掌を広げて上に向ける。左脚は側方に開き、右脚は正面に向け、沓を履き台座の霊亀上に立つ。霊亀は正面を向き、伏せて四肢を曲げ、口を開いて上下の歯と舌をあらわす。

杉材、寄木造り、彫眼、古色。頭体部は背面から見ると頭頂から裙裾まで中央線で左右二材矧ぎ、内刳りを施す。正面の頭部前面材は耳前で前後に割矧ぎ、背面材の

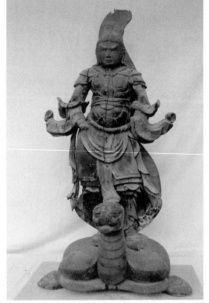

78

右側面を上下に割剝ぐ。上半身は首から腹帯上面を中央線で左右二材矧ぎ、下半身は腹帯上面右寄りから裙裾まで左右二材を矧付ける。右腕は肩、肩甲、臂、鰭袖、大袖、手首先に、左腕は肩、肩甲、大袖、左手首先（欠失）にそれぞれ別材を矧付ける。左右脊先に小材を矧ぎ付け、足裏に足柄を差し込む。耳前で前後に割剝ぐのは、両目に玉眼を入れるためだったと思われる。台座の胴体は左右二材を矧付け、前足左右の二材は三本の丸釘で止め、後足は一材で丸釘三本で止め、共に胴体裏に取り付ける。霊亀の首から顔にかけて一材、胴体の前面中央のくぼみに取り付け、霊亀の表面に亀甲文を浅く彫りつけ、台座と共に表面を古色で仕上げる。

寛永五年（一六二八）幕府は諸守法式の厳守等の規定で寺院を幕府の支配機構に組み込んでいった。その結果、諸尊と習合しながら霊力をつけた吒枳尼天や妙見菩薩は邪教として弾圧された。妙見菩薩の面部と首から腹帯の後補材は江戸時代初期に意図的に砂損された。当時の住職は放置するのが忍びないので裏山に御堂を建て安置された。

保存状態　頭部前面材、彫眼、上半身の正面中央の首

から腹帯にかけて最大十七センチ、最少〇・七センチ幅の材。前楯と右胸甲、右胸、左右上膊部は丸釘で止める。後補の古色が所々剝離する。台座裏墨書銘「寄進主／下総國／結城本郷／品川次兵衛義局／法號／簀山高運居士」「妙見十世鑑周叟代／安置當山鎮宮」。　　　（27）

抱封童子示封童郎

鹿沼市・妙見寺

木造	
像高	41.5cm
南北朝時代	

木造抱封童子示封童郎（童子形）は、杉材、寄木造、彫眼、彩色。両足を開いて椅子に坐す倚像形式である。両足を開き笑みを浮かべ上歯をあらわし、何かを語りかける仕草である。頭部は髪際で六つに束ねた頭髪をあらわし背面首筋に垂髪する。頭頂部四カ所に渦巻紋のある兜をかぶる。上半身には筒袖を臂で縛り、肩甲、胸甲を付け、領布をまとう。下半身に裙と袴を着け、胸部下方は布で結び腹帯で締める。

妙見寺では童子形を抱封童子示封童郎と呼んでいる。

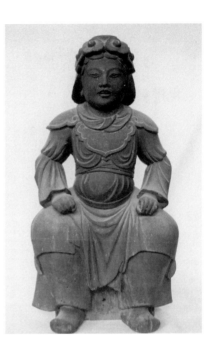

『信仰叢書』掲載の「北辰妙見菩薩霊応編」によると、「北辰妙見の左右に抱封童子、示封童郎を置くなり」とあり、四行後に「天上天下に於て比倫すべき者あらんや」とある。『広辞苑』によると童子は子供であり、童郎の郎は賢くて経典にも通ずる者とあり、男子の美称、青少年とある。「叡山物語の事」によると、下野国宇都宮明神（宇都宮二荒山神社）の御殿に伝教大師が手印によって封じた宇賀神の秘法か、吒枳尼天の秘法を納めた箱がある。他にも不空羂索観音の所持した人骨の数珠も納められており、明神が童子の姿でこれを守っていると

ある。国文学や歴史学、民俗学の分野で童子は中世の時代、老人と共に神に近い存在だと指摘されており、武将形の北辰妙見菩薩を中心に抱封童子と示封童郎を両脇に三尊形式だったと考えられる。

栃木県内では、妙見寺と妙見神社が存在するのは鹿沼市だけである。江戸時代の資料だが『鹿沼聞書下野神名帳』によると、百二十社の星宮神社が記載されている。別当寺は明星寺（鹿沼市日向）や明星院（鹿沼市西沢町）など星に因わる寺院である。明星は金星を神格化したもので、本地仏は虚空蔵菩薩である。（27）

阿弥陀如来坐像

真岡市・荘厳寺

木造
像高 88.2cm
南北朝時代

肉髻部は高く、髪際は中央でたるませる。螺髪は大きく施毛形、肉髻部と地髪部は五段、正面髪際で三十粒を数え後頭部の螺髪を逆V字状に割りつける。肉髻珠と白毫は水晶製、耳朶は環状で貫通、三道を表す。着衣は右

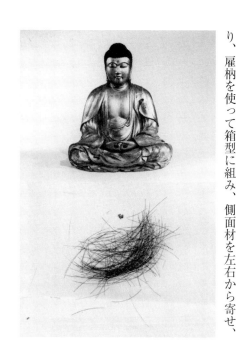

肩から右腕を覆う偏衫を着け左胸脇にたるませる。柄衣は左肩から背面に回って右肩に少しかかり、右腋下方から正面に回り、再び左肩から背面下方に垂下する。下半身には裳を着け、七重の蓮華座上に結跏趺坐する。

ヒノキ材、寄木造り、玉眼の像である。肉身部は金泥塗り、衣部は漆箔仕上げだが、その下に造立当初の布貼りによる錆下地が全面に残る。構造は頭体部が共木で、両耳の後ろを通る線で前後二材を寄せ、内刳りをしてから三道下で割首とする。体部材は上下左右に柄孔があり、雇柄を使って箱型に組み、側面材を左右から寄せ、

内刳りを施してから体部材に雇柄で接合する。ひざの前材も横木一材で、内刳りをしてから体部前面材と二カ所で雇柄により接合する。両腕は肩から袖口までをひざの上の少材で彫り、共木の両手首先を袖口に差し込む。像底部はやや上げ底で、布貼り黒漆塗りの底板二枚を貼りつける。

光背は二重円相、周縁部は蓮弁形の挙身光である。台座は七重蓮華座、十二方七段魚鱗葺きである。

阿弥陀如来の胎内から地蔵菩薩立像二種類、不動明王坐像一種類、薬師如来坐像一種類、如来坐像一種類の印仏が居貫不動明王立像と同様、一部を除いて紙面一杯に印仏されていた。地蔵菩薩立像四十二体を押印した末尾に「さいほうごくらくせかいへむかへ給え」と墨書されており、西方極楽へ往生することを願っての結縁である。頭髪（写真上）は女性のもので血液はA型である。⑲

地蔵菩薩坐像

日光市・輪王寺

木造

像高
136cm

文明2年(1470)

輪王寺開山堂の本尊地蔵菩薩の胎内背面に文明二年（一四七〇）の年号と「彩色宇都宮絵所能阿弥陀仏」の墨書銘がある。祥啓は京で芸阿弥に画事を学び、その画風を関東から東北地方に伝えた人物である。『本朝画史』によると「野州宇都宮書家丸良氏之也」とある。室町時代に丸良姓を名乗った画人は「丹青若木集」に「侍士都布良周徳　宇都宮人」とある。益子地蔵院の「両界曼荼羅図」に「筆者宇都宮螺来雅楽尉」とある。文字は変るが丸良一族であり、絵所に関わっていたと思われる。

『当麻曼荼羅疏』に嘉禎三年（一二三七）に蓮生は長野善光寺、奈良当麻寺、宇都宮神宮寺に当麻曼荼羅図を奉納、蓮生考案の当麻曼荼羅図を益子大羽の往生院に寄進、国内はもとより中国にまで広めるために六分の一や八分の一の縮図を開版した。模写や開版が可能なのは絵師や彫物師の存在がなければ不可能である。蓮生時代に絵所と仏所は設置されていた可能性もあったと考えられる。

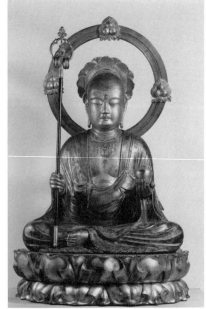

地蔵菩薩坐像胎内墨書銘

「壱円弥七／道祐禅門／法鏡禅道／妙祐慶預／祐円坊

主衆／下総圀豊田庄荒河村／勧進中　聖仲卅五才／沙弥

／彩色宇都宮絵所能阿弥陀仏／絵所大夫并治部／文明弐

年庚寅五月十八日　道慶／結縁者　円実坊深誉／恵乗坊

順誉／桜下坊宣継／寂種坊慶誉／観日坊長誉／祐林　性

銀／教誉　幸□　（（有力）／常誉／慶了／順智／垂勝／

官堂　□□／集教　□（善）　□（力）／源氷　栄忍

□□□　□□殿／源幸　源尋　源誉　朝能　□了／禅亀

る。

庵主妙（同）禅尼」。桧材、寄木造り、彫眼、割首、漆箔（後補）。

(32)

山王二十四社の神像

鹿沼市・日吉神社

木造

像高
51.3cm〜24.5cm

弘治3年 (1557) 〜慶長13年 (1608)

『日吉神社故縁起』によると、元慶四年（九四一）に藤原秀郷は平将門討伐後に、近江国の日枝神社を勧請した七社のうちの一社が下南摩日吉神社だと言われている。日吉神社に現在棟札十五枚があり、最も古い延宝三年（一六七五）銘に「再造立山王大権現宮」とある。天和三年（一六八三）に日光を中心に大地震があり、元禄十三年（一七〇〇）に建物や神像の修理が行われた。天明元年（一七八二）に油田村の大工荒河惣左衛門徳顕によって大修理が行われた。

本殿の空殿に二十一体の本地仏と三体の垂迹神の二十四体が厨子に安置されている。元亀三年（一五七二）か

ら慶長十三年（一六〇八）頃にかけての作である。元亀三年頃から南摩地方で北条方と壬生氏と宇都宮氏、佐竹氏の連合軍との合戦があり、制作も中断したと思われる。元亀二年（一五七一）九月に織田信長によって比叡山延暦寺と日吉神社の総本社である日吉大社は焼討にあい、僧俗三〜四〇〇〇人が斬殺された。日吉大社の社家生源寺行丸は信長の勢力の及ばない出雲大社に逃れた。

同じように日光山に逃げてきた社官は、当時鹿沼地方一帯を支配していた壬生氏に支援を請い、翌年の元亀三年（一五七二）から下南摩・日吉神社で御神像二十一体を造作した。

大宮立像

鹿沼市・日吉神社

木造
像高 (総高) 51.5cm
室町時代

（26）

桧材、一木造り、彫眼、表面胡粉下地彩色。頭部に烏帽子をかぶり、袍に袴を着け、足に沓をはいて両足を外側に向け、両膝を曲げて直立する。造立当初は胡粉下地に彩色されていたが、その部分もかなり剥落されたが、剥落したため後世に胡粉を厚塗りする。現状は厚塗りのため尊容が損われている。しかし面長の顔はなかなか偉大夫である。両眼を大きく見開き、目尻を吊りあげ、怒り鼻で口を一文字に結び、顎を引き、正面を見据える荒神の相である。

頭・体部から両足を通して縦一材を木表から彫出、両

肩脇の袖は、左右二材と袖先に小材を矧ぎ、両脚脇に各二材を矧ぎ付ける。背面は左肩下がりと腰部に裾を矧ぎ付け、矧ぎ目に膠の付きを良くするため刃物で傷を付け、矧ぎ目と首に布貼りを行う。両足裏には台座に立てるための丸柄穴がある。木心は背面にある。

烏帽子は墨彩、眉と眼の輪郭は墨描、瞳孔は墨点、唇は朱彩、首筋に布貼り、袍は白彩、袍の袖口は朱彩、袴は白彩、沓は墨彩だがすべて後補である。像底部に細い干割れがある。ほぼ全面に虫害による穴があり、左袖と左右の手首を亡失する。

（26）

84

大行事神坐像（猿猴）

鹿沼市・日吉神社

木造
像高 （総高）34.5cm
弘治3年（1557）

杉材、一木造り、彫眼、表面胡粉下地彩色。頭部に冠をいただき、袍に袴を着け両袖を胸前で合わせて拱手する。

面長、怒り肩で上半身を後方に反らせ、額中央に窪縮をあらわし、両眼下の皮膚はたるみ、両顎にこぶ状のふくらみがある。小さい鼻の下は長く、への字に曲げた上唇まで人中を穿つ。

着衣の襞をあらわす線刻は両袖と両肩前、袴にあり、背面は腰に三段の折り目と石帯の先端を折り曲げ、左斜めに石帯の下に差し込む。両足は膝を左右に曲げて坐る姿勢である。ノミ跡は袴の正面以外はほぼ全面にある。

着衣の正面両袖の縁に太い黒線を引く。

冠は墨彩、眼の瞳孔は墨彩、周囲に金箔と墨描、赤彩を施す。首筋に赤彩、盤領に布貼り、正面中央に金箔、両袖と左肩にも金箔がある。袍と袴は白彩、袍の両袖と袖口は赤彩、沓は墨彩である。

技法は丸太を二つに割り頭・体部と冠、両足を含めた

木裏からの一木造りである。木心は両足の間にあり、正面中央から像底部にかけて放射線状に干割れがある。そのため盤領や腹前、両足に補強のために布貼りが施されている。虫害による腐食があり、両足裏に柄穴がある。

日吉社の神々を描いた「山王曼荼羅」には、上七社に早尾神と共に衣冠束帯姿で頭部が猿候の大行事神坐像が描かれている。輪王寺には南北朝時代と万治元年（一六五八）銘の猿面がある。共に両顎にこぶ状のふくらみがある。東照宮の神輿渡御際に使用される三〇面の猿面は細面や骨太の面だが、こぶ状のふくらみはない。眼球の

彩色は、東照宮の猿面は弁柄漆を塗って箔を貼る。輪王寺の二面は万治年間のものは彩色不明だが、南北朝時代のものは赤彩である。

左袖墨書銘　「造立旦那」「高野備後守殿／奉□造□／同新右衛門」

右袖墨書銘　「奉再造社人小薬和泉守／弘治三年八月七日」

「敬」　㉖

如来坐像（大宮）

鹿沼市・日吉神社

木造
像高 36.1cm
元亀3年 (1572)

桧材、一木造り、彫眼、表面胡粉下地彩色。頭部に四段の大きな肉髻を結い、正面は三段に彫出された太い天冠台の上二段、左右側面の円形板に金箔がある。側面から背面は紐一条の無文帯で赤彩が施されている。肉髻部の下段正面中央の上面が平坦に削られ、小穴に折れた柄がある。天冠台下左右側面の小穴は、天冠帯を取り付け

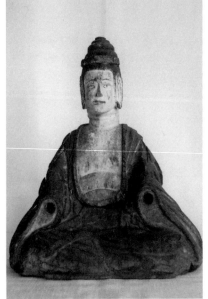

るためのものと思われる。面長の顔や三道相を刻んだ長い首、大きな耳など異様な風貌である。鼻を中心とする左右の顔貌も、右顎に膨らみをもたせて顔にゆがみをあらわすなど異形相である。

頭頂部から両膝にかけて、三角形にまとめた体形である。着衣も裂裟や裙を着けるが、腹前にあらわす赤彩の裙以外は着付けや襞の処理に混乱があり、詳細は不明である。本像の頭部につける天冠台は、一般に如来形ではある。

大日如来、釈迦如来、阿弥陀如来が宝冠の下につけるものである。しかし大日如来は菩薩形であり、釈迦如来と

阿弥陀如来は共に定印の如来像である。本像の両手首先は欠失して尊名は不明だが、両袖口が膝上で離れており、与願・施無畏印の印相である。両手の印相だけを問題にすれば、釈迦如来、薬師如来、阿弥陀如来の三体のうちどれかである。

技法は頭・体部は一材で、木表からの造作である。左脇は前後二材、右脇は左右二材、膝前は横木一材を各短ぎ付ける。膝前と体部材の間に薄材をはさむ。左右脇材は木釘でとめる。背面の刳目に木屎漆が塗られている。

全面汚れて表面彩色は不明である。大略次の通りである。天冠台は金箔、肉髻と地髪の平彫りは墨彩、肉身部は白彩、着衣と左膝に垂下する二本の石帯は赤彩、着衣の襞を段差状にあらわす。

全面に黒い汚れがある。顔面から両耳、胸の白彩、眉と眼の墨描と墨点、唇の赤彩は補彩である。背面の中央に小穴があり、周囲の汚れが少ないのは、光背用の雁柄が取り付けてあったためである。両手と雁柄、台座を欠失する。

像底部膝裏墨書銘　「□奉造立観　[　]　／□開眼供養／成就　[　]　／立願□／□那　[　]　／元亀三　[　]　」(26)

厨子（神仏習合）

日光市・観音寺

木造	
縦	197.0cm
横	180.0cm
奥行	72.0cm
江戸時代	

東照宮大楽院別当職の初代行慧は、寛永十七年（一六四〇）に「中央上段に東照大権現、前に男体山の神々である男体山の大己貴命、女峰山の田心姫命、大郎山の味耜高彦根命、向って左側に徳川家光、右側に吒枳尼天騎狐像の五体を納めた厨子「東照宮御宮殿」を造作。

徳川家康から家光の時代は幕藩体制も不安定であった。吒枳尼天の法を修めた者に自在な力を与える鬼神であり、無上の菩提や福徳をもたらす反面一切衆生の「精」をも奪う精気神である。行慧は吒枳尼天の霊力によって徳川幕府の安定を願って造作された。四代家綱から五代綱吉の時代になると、幕府の政権も安定した。元禄二年（一六八九）に沙門霊空は摩多羅神を本尊とする「玄旨帰命壇」の灌頂を邪教として批判した。

その後霊力を持った神々を邪教として排除されたので、吒枳尼天（→六九ページ）はお稲荷様、輪王寺所蔵の吒枳尼天曼荼羅図も伊頭那曼荼羅図と題名を変えられ

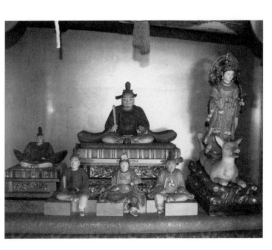

た。東照宮御宮殿の吒枳尼天も幕府の意向に背くので、醫王院の大僧都覚諄は民間寺院である観音寺に移座された。厨子に一七〇字前後の墨書銘が記載されている。

（27）

小山一族の菩提寺である天翁院は伝承によると祇園山万年寺である。久寿二年（一一五五）に小山氏の祖である小山政光は現在の中久喜に創建した寺院である。天正二年（一五七四）に祇園城内に寺院を移し、小山高朝の戒名である天翁院に改めた。天正十八年に小山氏は滅亡した。寺院は荒れていたと思われるが、元禄九年（一六九六）から十年（一六九七）にかけて小山氏の家臣によって寺院は再建され、本尊の釈迦三尊像の背面や台座に旧家臣の大谷や稲葉、塚原等の名前が記載されている。釈迦三尊像の顔貌や着衣の襞の流麗な処理など七条仏所の作である。

同じ頃に制作された開山培芝正悦や達磨大師、大権修理菩薩立像の作は釈迦三尊像の作風とは異なり、黄檗様の影響を受けた仏師によって造作された。禅宗寺院では大権修理菩薩倚像と達磨大師坐像は仏壇の両側に祀られることが多い。曹洞宗天翁院の大権修理菩薩倚像の宝冠

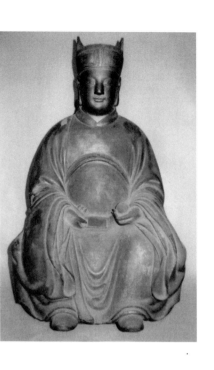

阿弥陀如来坐像

茂木町・安楽寺

木造
像高 271.8cm
万治3年 (1660)

丈六の阿弥陀如来坐像である。丈六とは身の丈が一丈六尺（四八四センチ）あるという意味で、坐るとその半分の八尺像である。

桧材、寄木造り、漆箔、彫眼である。体幹部はほぼ一材で耳後から体側を通る線で前後に割矧ぎ、内刳りのうえ三道下で割首とする。背面は背板風に別材を矧ぎ付け、左肩体側部は地付まで縦一材を矧ぎ付け、膝上に置く左袖口及び左手も一材を矧ぎ付け、右肩は肩、肘、手首で各矧付け、右腰脇に三角材を矧ぎ付け、膝前に横一材と裳先に一材を矧ぎ付ける。

光背の輪光や蓮華の三重座、表面の漆箔、白毫珠、肉髻珠等は後補である。

阿弥陀如来坐像は、整った細かい刻出の螺髪や薄く条線に刻んだ衣文線などかなり形式化の目立った仏像である。胎内納入銘札墨書銘の表「依一切檀那之助力、奉再興之、以此功徳成就二／世安穏無疑者也／旹万治三庚子

や若々しい面貌に太い鼻柱と長い爪、着衣の袍は無紋だが襞の処理など宇治黄檗山萬福寺の華光菩薩倚像に良く似た像である。

達磨大師も太い鼻柱や腹前に下着の結び目をあらわし、両膝に二重の円弧を描く襞の処理は東京豪徳寺の釈迦・阿弥陀如来坐像にも見られる特徴である。

万治三年（一六六〇）に明僧隠元の招きで来日した中国仏師范道生によって黄檗山萬福寺の仏師群は中国明末期様式による装飾性の強い個性的な作風である。天翁院の仏像もその影響を受けて、アクの強い存在感のある個性的な作である。

（22）

三月吉日、再興之造者、京七条大佛師方與拾圓」。〇裏
「顕宮山安楽寺称蓮社観誉湛歴曳（花押）。
墨書銘に書かれた「七条大仏師方與拾圓」は『本朝大
仏師正統系図并末流』に名前が記載されていない。
栃木県内でも寛永十一年（一六三四）から元禄五年
（一六九二）にかけて、七条仏所の仏師達の造作が十三
件確認されている。丈六の阿弥陀如来坐像を造作したの
である。記載漏れしたのではなかろうか。
元和三年（一六一七）に徳川家康の霊柩が日光山奥院
厳中に安置された。『御用覚書』によると、元和三年か

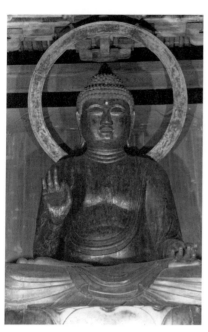

ら貞享三年（一六八六）にかけて、定朝以来伝統のある
京都七条の仏師たちは、幕府御用仏師として日光山東照
宮御神躰・山王御神躰・摩多羅神・獅師駒犬など多くの
仏像や神像を造作した。輪王寺でも慈眼大師坐像や銅造
釈迦如来坐像の木型など、多くの仏像を造作した。⑩

熊野本宮大権現坐像

益子町・正宗寺

木造
像高 28.5cm
享保12年 (1727)

桧材、一木造り、玉眼、彩色。
十七世紀後半から十九世紀にかけての約二五〇年、
宇都宮を拠点に活躍した高田家は、家伝によると、慶長
年間（一五九六〜一六一五）に現在の岐阜県養老から益
子経由で宇都宮に移住、江戸時代には下野国内で最も活
発に造仏を行った一門である。現在（一九九一年当時）
で八十一件が確認されている。彼らの作った仏像は、他
に地元仏師と同様五〇センチ未満の簡略な作である。
初代運晴の作は四件、二代運應の作は三件、三代運貞

の作は五件、四代運阿の作は不明、六代運應の作は二十二件、七代運秀の作は三十一件、八代運刻の作は七件、九代運春の作は七件、十代運秋の作は二件である。明治という社会的変動の中で、注文が少なくなったのである。高村光雲の『光雲懐古談』によると、「仏師の仕事も火の消えたようになりました」とある。高田家も例外ではなかった。

二代運應は過去帳によると「死亡は享保十四年（一七二九）益子ノ産、益子村ニ住ス／同所正宗寺ニ葬□／運応ノ父□□／高田運貞兄今清巌寺ニ葬□／」とある。制作年代は不明だが逆算すると寛文四年（一六六四）である。熊野本宮大権現以外に上三川町・満願寺の薬師如来坐像がある。

熊野本宮大権現坐像〔台座裏墨書銘〕「熊野本宮大権現尊像／奉造立寄進大佛師／下野法橋嫡／高田運應作／行年六十四歳／右之意趣者／聖朝萬歳當所安全寺院繁昌／武運大平諸人悦楽祈者也／于時享保十二之未歳正月廿九日」。

（16）

薬師三尊像と十二神将像

鹿沼市・薬師堂

木造		
総高		
薬師35.5cm		
日光38.8cm		
月光40.5cm		
安永9年(1780)銘		

木喰六十三歳の作である。木喰は会津から五十里湖を通って日光に詣で、今市から古賀志を経て九月二十一日

栃窪村にやってきた。滞在は五カ月ほどであったが、その期間中に十五体の仏像が造作されたとある。本尊裏の銘文に、夜を徹して明けがたにできたとある。

木喰仏の特徴は、まるい量塊をつみ重ねるようにしてそこに帯状の線を絵画的、装飾的に構成しながら力強い彫刻をつくりあげていくところにある。しかし、栃窪の木喰仏はいくぶん平面的であり、独特の微笑も弱い。

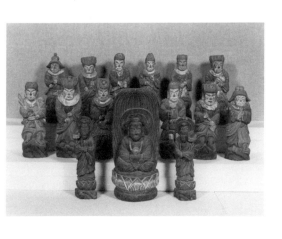

木喰は享保三年（一七一八）、甲斐国東河内領古関村（現・山梨県南巨摩郡身延町）に生まれ、二十二歳で仏門に入り、四十五歳で五穀をさける木喰戒を受けて木喰行道と名乗って各地を遍歴した。

薬師如来背面墨書銘
「梵字「バイ」薬師大咒（周囲に梵字四十九字「薬師如来真言）／安永九子十二月八日四ッ時／作日本廻國（花押）／行者」。日光菩薩「梵字「バイ」（梵字十一字「薬師小咒」）日本廻國（花押）／行者／慈眼際衆生／福集海無量」。月光菩薩「梵字「バイ」（梵字十一字「薬咒」）日本廻國行者（花押）／行道／弟子白道／天下福順／日月清明」。他に「作　相刕伊勢原町／日本廻國行者（花押）同弟子白道」等の銘文がある。

(32)

不動三尊像

日光市・清滝寺

ひきさかれた流木のような火焔光を背に、岩座に立つ

木造
総高 不動 88.5cm 矜羯羅 35.6cm 制吒迦 37.5cm
江戸時代

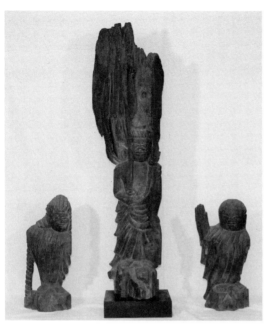

不動尊である。桧材の背面は、原材の荒々しい面をその まま生かした力強い造形である。両脇侍像の「矜羯羅童子」「制吒迦童子」は、人面鳥身の迦陵頻伽の姿で表現するなど、従来の儀軌にとらわれない大胆な着想である。まよいのない荒けずりの刀法、わざとノミ目を装飾的に生かすなど円空のすぐれた創作力である。

円空は寛永九年（一六三二）美濃国羽栗郡竹ヶ鼻

（現・岐阜県羽島市竹鼻町）に生まれ、元禄八年（一六九五）美濃国池尻（現・岐阜県関市池尻）に没した。

現在、日光関係の円空仏は六件が判明している。そのうち広済寺（鹿沼市）の千手観音像の背面に天和二年（一六八二）の銘文がある。もう一体の明覚院伝来の観音像には元禄二年（一六八九）の銘文があり、円空が晩年に二度来たことが分っている。

閻魔王

日光市・月蔵寺

円空は生涯に十二万体の仏像を造る大願をたて、全国を行脚した遊行僧である。寛文三年（一六六三）三十二才の時に神明神社（岐阜県）の神像三体を刻んだのが初見である。寛文六年には北海道に渡り、以後東北、関東、中部、東海、近畿と旅を続け、各地の霊地、霊山で修業を重ねながら数多くの造仏を行なった。

木造
像高 18.5cm
寛文六年(1666)

（32）

円空仏の特徴は厳しい修行によって得た体験を基調に約束事の儀軌に拘束されることもなく自由に創作する迷いのない表現は、現代の美意識に通じるものがあり、今も多くの人々の共感を得ている。

円空仏の多くは内面から沸き上がる自然な微笑が口元にある。しかしこの閻魔王は横長に口角を広げたさまじい怒りの表情であり、目尻の小皺は一切の妥協を拒絶する深く鋭い彫りである。他に閻魔像の作例がなく、比較することはできないが、求聞持法による祈りの一喝で、悪趣を退散させたその瞬間を造作したのであろう。

円空は延宝八年（一六八〇）から天和二年（一六八二）の三年間、関東に滞在していた。特に天和二年は高岳のために鹿沼市・広済寺の千手観音菩薩像を造作、岐阜県・星宮神社所蔵の文書によると高岳から二つの秘法を伝授された年でもある。銘文によると、高岳は夢に閻魔王が現われた話をするなど二人はかなり親密だったようである。この時期に何度か会った可能性もあり、そのころの作である。

閻魔王は丸太を二つに割り、木裏からの造作である。
背面墨書銘「昔寛文六年冬月予息障／立印修法至五七日夢閻魔／王告日求聞持咒日日三十／五遍唱永不可随悪趣云々／一念三千依正皆成佛／比丘高岳敬白」。（32）

II 石仏

千手観音菩薩立像

宇都宮市・大谷寺

石造
像高 3.89m
奈良時代

大谷磨崖仏の千手観音菩薩立像は半洞窟の岩壁に大型の宝珠光を背に蓮華座に真立する。頭体部から四十二臂の大半を岩壁から彫り出し、前方に突き出た数臂は前膊半ばや手首から先を別製石材で剝付け、小脇手は塑土で塑形する。

大谷の凝灰岩は「みそ穴」の多い石材であり、礼拝対象である仏像の素材には不適切である。そのため高肉彫に彫り出した石心の表面に赤を塗りその上に生漆を塗り付け、青味がかった塑土で塑形を行い、表面に黒漆を塗り金箔で仕上げた。

岩肌に直接赤を塗ったのは、岩肌に含まれた水分が滲み出て表面の塑土が剝離するのを防ぐためである。生漆は岩質の硬化や水分を遮断するための処置である。塑形に用いた青色の塑土は雲母分が多量に含まれており、水分が蒸発した時の収縮率が少なく、粘土質に吸着する性質である。また塑像の表面が滑らかに見えるなど良質の

塑形材料である。

磨崖仏は表現のしにくい四十二臂像を破綻もなくまとめた造形力や、岩質に応じて制作する技量を兼ね備えた仏工の作である。

制作年代は、腰から下の岩肌は傷みが激しく、当初の量感表現や衣褶表現が分かりにくいが、大腿部に衣文を刻まず、股間部に縦一条の襞と両膝から下方にU字形の襞をあらわす形姿は、唐招提寺講堂の木彫像に近似した特徴である。穏やかな面貌や左右相称にまとめた端正な体形、誇張のない自然な量感表現など伝統的な天平様式

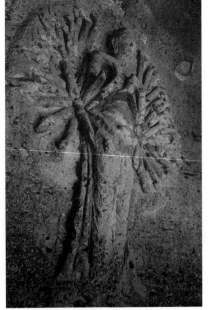

による造作であり、新しい唐招提寺様式の影響を受けた官営造仏所の仏工による奈良時代末期の作である。

『東大寺要録』所収の「戒和上次第」に、如法和上は奈良時代末期の宝亀五年（七七四）に下野国薬師寺戒壇院の戒和上に任名されたとあり、下野国薬師寺在任中に大谷の磨崖仏造作に関与したものと考えられる。（17）

伝釈迦三尊像（第二龕）

宇都宮市・大谷寺

石造
像高
中尊　3.54m
左脇侍4.00m
右脇侍3.70m
平安時代

寺伝では釈迦三尊像と呼ばれているが、第四龕の伝阿弥陀三尊像とほぼ同じ尊容である。中尊の頭部螺髪は粘土製根付け、衲衣を偏袒右肩にまとい左手は腹前に、右手は右胸前で掌を前方に向け、紐状の二重円光を背に魚鱗葺きの蓮華座上に結跏趺坐する。左脇侍像は頭部に垂髻を結い、条帛・天衣・裳をまとい、左手は垂下して天衣をとり、右手は屈臂して胸前で掌を開いて前方に向

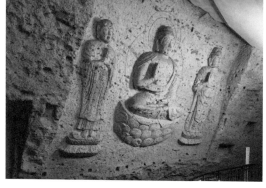

け、台座（迎蓮・反花）上に直立する菩薩形である。右脇侍像は円頂、衲衣と裳をまとい胸前で合掌して台座（迎蓮・反花）上に直立する比丘形である。

第二龕は他の龕にくらべてかなり前方に傾斜しており、三尊の上半身は浮彫風に浅く彫出する。第一龕の千手観音菩薩立像にくらべて彫りは浅いが、目鼻立ちや衣文、台座の細部を明確に彫出する。「みそ穴」も多く、

その部分は粘土に麻苆を混ぜたものや切石を漆で接着したものが埋めこまれている。

表面仕上げは、現状では塑土がほとんど剥落しているが、塑土を盛り付けて塑形した上に白土下地に彩色を施したものと推測され、光背には朱彩で文様を描いた痕跡がある。修理は二度行われており、最初は粘土に生漆を混ぜたものを塗り、漆箔を施した。二度目の修理は、ほとんど剥落した痕跡が各所に見られる程度だが、一回目の修理と同様漆箔仕上げだったと考えられる。

第二龕の釈迦三尊像の台座は魚鱗葺きの蓮華座である。

釈迦如来像の蓮華部の天板は円形の無文である。蓮華部の蓮弁は幅の広い逆U字形の素弁二十枚、三段葺きである。観音・地蔵の台座は迎蓮と反花の二重、観音菩薩の蓮弁は素弁十枚、間弁つきである。地蔵菩薩の台座の迎蓮は複弁五枚、間弁つき、反花は単弁五枚、間弁つきである。各蓮弁の先端中央に陵を立て反らせる。全体に穏やかな作風であり、平安時代末期の作である。⑰

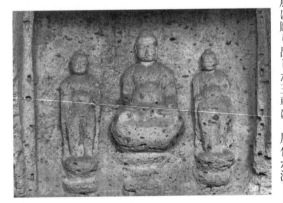

伝薬師三尊像
（第二龕）

宇都宮市・大谷寺

石造	
像高	
中尊	1.15m
左脇侍	1.30m
右脇侍	1.33m
平安時代	

第二龕と第四龕の間の下方に深く掘り込んだ龕の中に、丸彫風に彫り出した三尊は、風化が激しく塑土もほ

とんど剥落する。中尊は偏袒右肩に衲衣を着し、左手は膝上に右手は前方に屈臂して右足を外に結跏趺坐する。両脇侍像は中尊側の手を屈臂して外側の膝をゆるめて台座上に立ち、天衣は両膝脇から足元に垂下する。一部ぽみに塑土が残っており、塑土で塑形された彩色像だったと推測される。

中尊の膝前先端部は切断されており、その部分は塑土で修理が行われている。恐らく開鑿当初に岩盤からの彫り出しが不足だったため、膝前に小孔をうがち、木杭を打ちこみこれを芯にして塑土を盛り付けて塑形したものと考えられる。岩肌と塑土、塑土と塑土の接着に漆が使用されている。

三尊の上部はほとんど剥落して分かりにくいが、十センチほどの如来形坐像が薄肉彫に塑形され、胡粉下地に朱彩が施されている。なお龕の壁面に朱を塗り、塑土を全面に薄く盛り付けている。

三尊の両肩の張りや胸・腹部の盛りあがった厚い肉付きなど、粗豪ではあるが引き締まって量感豊かである。

大谷寺に近い荒針羽下薬師堂に伝来した一木造りの薬師如来立像（→一四ページ）に似た作風であり、下膨れの

（→一四ページ）

した厳しい表情など平安時代中期の特徴を示す十世紀後半から十一世紀の作である。

第三龕は他の龕にくらべて小形で奥行も深く、前面両側に扉を取りつけた痕跡があり、大谷磨崖仏中最古の作とする説がある。

（17）

伝阿弥陀三尊像（第四龕）

宇都宮市・大谷寺

石造		
像高		
中尊	2.66m	
左脇侍	3.36m	
右脇侍	3.91m	
平安時代		

脇堂の向かって左側の龕に位置し、第二龕の三尊とほぼ同じ像容で、垂直の岩壁に高肉彫に近い肥満した体躯である。三尊の上部に彫られた六体の化仏（光背・台座付）は、通肩に衲衣を着し胸前で合掌し台座上に結跏趺坐する。

向かって右側面の上部壁面に、薄肉彫の如来形立像一躯が彫り出されている。

眉や目にも彩色が施されている。後補の表面仕上げも漆箔だったと考えられる。壁面上部六体の化仏は第三龕

と同じく石心に朱を塗り、その上に塑土で塑形して表面に胡粉を塗って二重から三重に厚く盛り付けてあり、著しく尊容が損なわれている。

特に台座は最大五・三センチの塑土で塑形されている。

丈六仏の阿弥陀如来像や三尊上部の化仏、観音菩薩立像の左足をゆるめて姿態に変化をもたせるなど、他の龕

にくらべて装飾的である。三尊共に十分に奥行きがあり、量感豊かである。阿弥陀如来像の低平で幅広の両膝や、童顔・童形の地蔵菩薩立像など九世紀の諸尊に間々見られる特徴だが、藤原時代への移行を予想させる三尊の穏やかな表情など十一世紀の作である。

第四龕の阿弥陀三尊像の台座は魚鱗葺きの蓮華座である。

阿弥陀如来像の天板は円形の無文である。側面は縦に刻線で芯を表わす、蓮華部の蓮弁は素弁二十枚、三段葺きである。観音菩薩像の蓮弁は素弁十四枚、四段葺きである。地蔵菩薩の蓮弁は素弁二十三枚、五段葺きである。地蔵菩薩の一部を除き、各蓮弁の先端中央にわずかに陵を立て反らせる。

⑰

大日如来坐像

塩谷町・観音岩

| 石造 |
| 像高 18.1m |
| 平安時代 |

日光から流れる大谷川の合流地点から少し下流の鬼怒川左側、六十六メートルの観音岩と呼ばれた珪長質凝岩

100

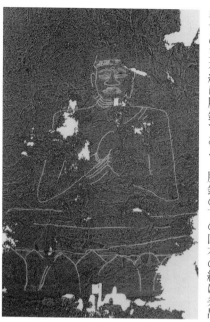

の岩壁に智拳印を結ぶ金剛界の大日如来像が彫られている。

岩壁に彫られた磨崖仏は、顔いっぱいに薄肉彫で白毫や眉、眼鼻口を表す。その他は線刻で頭部や髪際、顔の輪郭、耳、その上に紐二条と列弁の天冠台を戴き、右側面から上に伸びる一本の小さな線は宝冠を表す。首筋の三本の線は如来や菩薩に彫られた三道である。両肩から左右の肘にかかる線は上腕部であり、左肩から胸前に伸びる線は条帛である。胸前の狐線は智拳印の甲であり、手首の三本線は腕釧である。腕釧の下の四本の線は条帛

でなくとも、大日如来の怒り肩は平安時代前期から中期

である。向かって右側の小さなU字形の線は左手の指先であり、金剛界大日如来の印相である。両膝の三本の線は左足が台座の中央にあり、右足を左足のももに乗せる吉祥坐による結跏趺坐である。台座は蓮弁の先端が水平にそろっており葺き寄せである。

『栃木県市町村誌』によると、塩谷町船生の真言宗観音寺は補陀落山観音寺と記載されている。開基は承和年間（八三四～八四七）、空海の弟子である実恵（慧）である。道興大師の諡号を賜った高僧である。掲載が史実

西禅寺跡には、円形の台座に二段重ねの円筒形の内部

宝冠阿弥陀如来坐像・仏龕

日光市・西禅寺（廃寺）日光市歴史民俗資料館

石造
像高
（坐像）　44.0cm
（仏龕）総高88.0cm
最大幅　60.0cm
永禄5年（1562）

の作であり、真言宗の僧侶指導で造作されたものと思われる。日光の二荒山神社の二荒も補陀落を転じたものである。補陀落山は観音菩薩の浄土である。日光山の修験者である満阿弥陀仏は観進僧であり、大日如来と結縁を結び結拾で観音岩の巌窟の修造を終え、彼岸の中日に銅板阿弥陀曼茶羅の御開帳を行い、夕刻観音岩から補陀落山に向って、浄土を観想する観無量寿経の十六法の一つである日想観を行なったと思われる。

銅板阿弥陀曼荼羅裏面陰刻銘「下野国／氏家郡讃岐郷厳掘／修造事／勧進沙門満阿弥陀佛／大壇那右兵衛尉橘公頼／建保五年丁丑二月彼岸第／三日／金銅佛奉掘／出畢」。

（30）

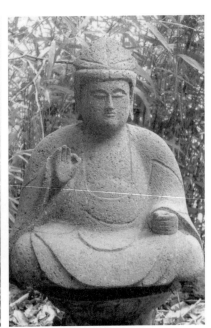

を丸く刳り貫き、丸い蓋状の笠石をかぶせた仏龕内に、凝灰岩で造作した宝冠阿弥陀如来坐像が安置されていた。左手は膝上で掌を丸めて持物（欠失）を持ち、右手は掌を前方に向け第一指と第二指を合わせる施無畏印である。

仏龕の正面上段中央に宝冠阿弥陀如来の尊顔を拝するために柄鏡形と左右に縦長の孔が三カ所にあり、柄鏡形の孔を囲むように上下二段に下記の刻銘「奉起弥陀形像之／體雲合爪／永録五天壬戌六月吉日」があり、阿弥陀如来の背面に「本願／奉安置立／體雲」の刻銘がある。仏龕と宝冠阿弥陀如来像は共に體雲の文字があり、一対で作られた。體雲は人名であり、合爪は爪を合わせることである。修験者である體雲は仏龕に安置された阿弥陀如来像に対して日夜爪を合わせて阿弥陀如来像に向って合掌をした。柄鏡は御神鏡にも使われており、阿弥陀如来は田心姫の本地仏である。

足尾から銅山道を群馬県みどり市方面に行くと、草木字八沢薬師堂脇にも二段重ねの仏龕内に中世末期の石造奪衣婆坐像が安置されている。

（28）

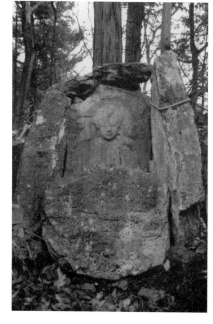

釈迦如来坐像（石窟）

日光市・個人蔵

石造	
総高	100.0cm（石窟）
総高	127.0cm
底辺	110.0cm
天正10年（1582）	

日光市小百には、中世末期に山城から移住された子孫の福田芳一氏の話によると、先祖長左ェ門之清は戦に敗れて当地に落ちのびて来たが、土着後部下達が熱病で死亡したため、供養のため近くの鳴神山（釈迦山）に凝灰岩で造作した釈迦如来を祀ったとある。樹木や雑草におおわれた約三〇〇～三五〇メートル（福田氏談）の急峻

な山頂には、天正十年（一五八二）銘のある半肉彫りの禅定印釈迦如来坐像が蓮台上に結跏趺坐する。両側面と背面、上面は平板に加工された石で囲み、正面には外部から礼拝が可能なように低い石が置かれており、人工による石窟である。

膝前から蓮台部を中心に頭部や面部、側面の一部に朱彩が残る。丸くふくよかな顔や耳の輪郭、眼鼻口に笑を含んだ表情、右肩から垂下する着衣の処理など手慣れた造形である。現状は頭頂部から顔面下方にかけて亀裂があり、長年の風雪で頭部から膝にかけての主彩が消え、石の表面全体に劣化が見られた。

釈迦如来坐像の光背は頭光部と身光部からなる二重円相部を紐一条で括る。以下刻銘の文字はいずれも頭光部と身光部に沿って記載されている。頭光部の上面中央に「奉」とあり、向って右側に書［　　　　］写六万九千三百八十四［　　　　］とある。左側に「勧請釈迦如来□上／［　　　　］石佛／願主福田［　　　　］天正十壬午年十月日」とある。

「六万九千三百八十四」の文字の出典については、『妙法蓮華経釈文巻上』（澤中算撰）の「大隋京師恵日道場沙

門曇捷字釋云」に「六万九千三百八十四」とある。『続々石仏偈頌辞典』によると、「六万九千三百八十四の一つ一つの文字は是れ仏心にして、心仏の説法は衆生を度いたもう。衆生は皆れ仏道を成す。故に我れ法華経を頂礼す」とある。頭頂の「奉」の向って右側の冒頭に「書」とある。六万九千三百八十四の『法華経』を書写されたのである。

織田信長の比叡山焼き討ちによって、一朝にして延暦寺や日吉大社は灰塵に帰した。福田氏の先祖は比叡山に関わりのあった武家だったかは不明だが、天台宗の根本経典である法華経の書写と仏教の開始である釈迦如来像の造作によって、天台仏教と家名の再生を祈念されたのである。

⑳

地蔵菩薩坐像
女性坐像
法明如来坐像

日光市・愛宕神社

石造
地蔵菩薩 （像高61.0cm、総高86.0cm） 女性 （像高29.0cm、総高48.0cm） 法明如来 （像高80.0cm、総高123.0cm）
文禄3年（1594）

日光市小百在の赤松家は源平合戦に敗れ、日光に落ち延びてこられた。愛宕神社の主祭神勝軍地蔵は赤松家の氏神様として当初屋敷内に祭られていたとの伝承がある。境内には法明如来と刻銘のある文禄三年（一五九四）銘の石仏一躯がある。法明如来の法明は、中村元『仏教語大辞典』（下巻）によると、「諸事象の真実のあり方を明らかにすること」とあり、法明如来の造立によって家名の再生を祈念されたのであろう。他に地蔵菩薩と胸前で合掌する女性像の三躯がある。造形的にも遜色のない石仏であり、同時期の作である。刻銘によると、文禄三年に実名か仮名か通称名かは不明だが篠菓の供養のために三尊像を造立された。女性像が願主の可能性も考えられる。保存状態は十年もたっていないのに全身苔におお

われていた。歴史的にも大変貴重な尊像である。保存保護して未来に伝えていきたいものである。

背面刻銘「法明如来於石佛奉造立心者／文禄三年甲午□為篠菓／御供養也今月日」。

㉜

III 鉄造仏・銅造仏

誕生釈迦仏立像

栃木市・浄光院

銅造

像高 8.8cm
総高10.7cm

奈良時代

面長で肉髻部が大きく、腹部をやや前につきだして反り身で蓮肉上に直立する。上体は逆三角形に近く、胸から胴にかけて細くつくり、背面にも一条の溝によって肉体にくぼみをつけ立体感をあらわしている。両手は体部に比較してかなり大きく、腕は対照的に細づくり、臂の関節もほとんどあらわさず弧を描いて頭頂と膝脇にある。裳裾は台座上に垂れ、足先のみが表現されている。このような特徴の誕生仏は一般に7、8世紀のものに多く、子供っぽい顔貌表現など白鳳童児形の系統を引く作である。

台座蓮肉部と柄を含んだ全容を一鋳仕上げのムク像で、髪際や目鼻立ち、背面中央、指、衣文線などにタガネを入れる。柄の先端が欠失するほか、鍍金が全面に残っており、保存状態は極めて良好である。(13)

誕生釈迦仏立像

下野市・龍興寺

銅造

像高 7.2cm
総高11.2cm

奈良時代

童児形のあどけない誕生仏である。頭髪は無文で、肉髻部大きく髪際は一文字に段をつけてあらわす。右手は臂を曲げて頭頂に挙げ、左手は膝脇に垂下させ、下半身に裳を着ける半身裸形の誕生仏である。

胸や臀部にほとんどふくらみはない。しかし、裳の結び紐によって上半身と腰に微妙な起伏が生じ、さらに足首近くで両裾を引き締めて腰全体に丸味を与えるなど立体感への志向性も見られる。また台座上面に垂れる裳のひだは、正面は直線に垂れて先端を折返し、背面は右腰から左膝に襞がななめに流れるなど変化をつけた表現である。

制作は、八世紀に入ってからの作である。本体と蓮肉部、足裏の太く長い枘までを一鋳とし、目鼻立ちや裳にタガネを入れて鍍金をする。火中のため表面の肌も荒れ、右手首先と台座を失くしている。

本像は最近、須弥壇下に置かれた明暦三年（一六五七）の銘をもつ銅製の箱から出てきたものである。当寺には道鏡塚があり、下野薬師寺跡は寺院の北約五〇〇メートルに位置している。それだけに、さまざまの臆測を秘めた誕生仏である。 ⑬

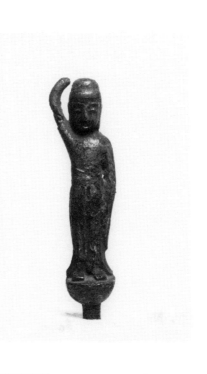

菩薩立像

個人蔵

銅造・鍍金
像高 20.7cm
朝鮮・統一新羅時代 （668〜900）

鋳銅造、両足底の枘を含めて全体を鋳成で仕上げている。眉、目、胸飾文様、裳の衣文等はタガネで整形をしている。背面後頭部に卵型の穴があるが、これは鋳造の際の型持かと思われる。

現在、表面鋳金の一部は剝落、両手指や天衣、天冠帯の一部も欠失している。しかし、金箔の色も良く保存は良好である。

製作年代は、作風に唐初期の影響が認められ、頰のふくらみや腹部の肉感的なあたたかさ、背面卵型の穴等か

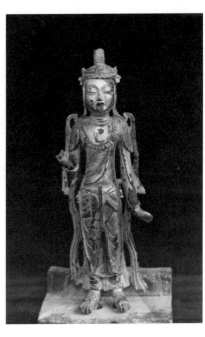

ら八世紀初頭、新羅で製作されたものと思われる。

この像は旧烏山地区の個人宅に伝えられた観音像である。

那須地方には、『日本書紀』持統元年（六八七）、三年、四年の三回、新羅人が下野国に帰化している。また白久や唐木田等の地名もある。新羅仏が伝世したとしても不思議ではない。(13)

半肉千手観音菩薩像

日光市・輪王寺

銅造
31.2× 24.8cm
平安時代

半肉の千手観音菩薩坐像と光背を一鋳で仕上げた銅造の御正体である。下部中央の柄は、その下に台座のあったことを示している。周縁部にかなりの鬆が見られ、鋳造時の湯のまわりが悪かったようで、一部補鋳もある。

また表面のところどころに鍍銀の痕も残っている。

本像は、如来相を頂上に他の化仏を天冠台上に一列に

110

並べ、合掌手、宝鉢手など八臂を本体部から鋳出し、両脇左右三十臂は光背面に放射状に並列する。光背部は二重円相を作り、その周縁部に五箇の菊花様の花形を配した蔓草文様を鋳出する。

千手観音像のふっくらとした顔や、おだやかな体部など藤原時代の特徴である。蔓草文様の繊細でのびのある篦使いには、藤原和鏡に共通するものがあり独特の美しさである。

⑬

阿弥陀曼荼羅

宇都宮市・東海寺

銅造	
17.9×16.5cm	
平安時代	⑬

塩谷町佐貫の鬼怒川沿いに高さ六十六メートルの岸壁に平安時代とも言われる像高十八メートルの大日如来坐像が刻まれている。尊像のはるか右上の奥の院大悲窟には、古鏡類と共にこの銅板阿弥陀曼荼羅が収められていた。

ほぼ正方形で、その四周に一センチ幅の縁をもうけ、

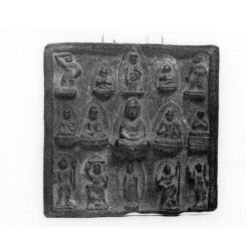

その表面より〇・四センチほど堀りくぼんだ平面上にレリーフ状に一五体の如来、菩薩、天部、僧形像が三段五列に鋳出する。縁には一条ないし二条の点打が装飾風に施されている。中央の阿弥陀如来坐像は、他の尊像にくらべて顔貌や衣文線もはっきりしており、奥行のある立体表現である。この銅板阿弥陀曼荼羅は行者の観想対象として使用されたものと思われる。

裏面には八行五十三文字が陰刻されている。「下野国／氏家郡讃岐郷巌堀／修造事／勧進沙門満阿弥陀佛／大檀那右兵衛尉橘公頼／建保五年丁丑二月彼岸第／三日金銅佛奉堀／出畢」。

建保五年に巌堀の修造を終え、同じ頃に巌堀に奉納されていた金銅仏を掘り出した。また銘文中の橘公頼は、宇都宮朝綱の三男の氏家太郎公頼とする説がある。制作年については、銘文中の建保五年（一二一七）とする説もあるが、中尊の頭部や顔の表情、膝頭の張り具合など、藤原時代にのぼる作である。文面については若干疑問もある。

線刻阿弥陀三尊十二光仏鏡像

日光市・輪王寺

銅造
径23.1cm
平安時代

（13）

鏡像とは、鏡面に神仏像を線刻で表現したものである。
本品は白銅鋳製の八稜鏡で、鏡背には鈕を中心に二対の鳳凰と飛雲、草花文を鋳出する。

鏡面は線刻で、中央の大きな円相内に定印の阿弥陀如来が蓮華座上に結跏趺坐する。その左右には観音・勢至が小円相内にあらわされ、三尊の上下には流雲文に乗る十二光仏が六体ずつ配され、余白に針石鑿による点打文が前面に施されている。

鏡背の文様にくらべて鏡面の図様は流麗精緻であり、平安時代も後期の特徴をよく示した作である。慈覚大師が中国より請来して中禅寺に施入したとの伝承がある。しかし、鏡背の文様は細部も定かでないほど彫りも浅く、鋳上がりも良くない。文様の意匠等から平

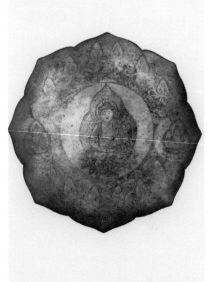

安時代前期頃に我国で作られた彷製鏡かと思われ、伝世鏡に線刻を施したものである。⑬

阿弥陀如来立像・勢至菩薩立像（善光寺式）

那須町・専称寺

銅造
阿弥陀47.0cm 勢至　33.9cm
文永4年（1267）

本像は伊王野資長を願主として文永四年（一二六七）仏師藤原光高が造作したものである。肉髻部が低く、螺髪を細かく刻むなどこの時期の特徴をそなえており、面貌・体軀ともに肉どりも厚く、顔の表情や衣のひだなど見事な彫技である。現在、勢至像の両腕と観音像が失なわれている。

阿弥陀如来立像は両手先を別鋳にするほか、頭体部を通して一鋳で仕上げる。内部頭頂には像内を貫通していた丸い鉄芯の切面がある。両肩脇とも地付部から二センチのところに長方形の笄の切面がある。内部は頭・体部ともに中型土をきれいにさらい、金厚も平均しており、

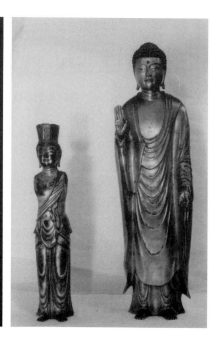

「下野國北条郡那須庄／文永四年丁卯五月日／願主
左衛門尉藤原資長也／佛師藤原光高」
なお銘文中の北条郡とは、那須氏の荘園内の北の荘と
の説もあり、今の北那須地域あたりかと思われる。(13)

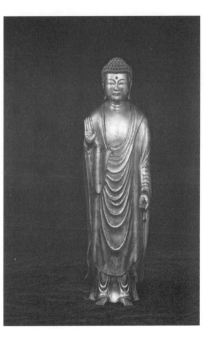

薬師如来坐像

栃木市・薬師堂

鉄造
像高 89.7cm
建治3年(1277)

ほかの仏像にくらべて、はだ合いがどことなく粗野で
ある。木造仏のあのあたたかいはだ合いもなく、金銅仏
の冷たいはだ合いでもない。むしろ炎天下で土を耕やし
ている農夫の荒はだといっていいだろう。少しやぼった
い衣文や、ザラザラした感じのはだ、虫にでもさされた
かのように顔が少しはれている、ともかくも安心して心
をまかせられるはだ合いである。このような鉄仏が、東
国を中心に鎌倉時代から室町時代にかけて数多く作られ
ている。なぜ、東国に多く作られたのかはわからない。
ただ、鉄の持つやぼったい感触がこの地方の人々の生活

地付部で最大〇・六センチである。鋳あがりもよく、螺
髪の巻毛や指の関節なども鏨で丁寧に仕上げている。原
型は衣褶の微妙な起伏など木型では見られない感覚があ
り、蝋型か土型かと思われる。
　勢至像も阿弥陀像と同様の造作で、全体に金厚も薄く
発色のよい鋳金である。

・阿弥陀如来立像背面陰刻銘
「下野國北条郡那須庄伊王野郷／文永四年丁卯五月
日／願主左衛門尉藤原資長也／仏師藤原光高」

・勢至菩薩像背面陰刻銘

感情にかなっていたのであろう。

　県下には、鉄で作られた仏像が何体かある。宇都宮市二荒山神社蔵狛犬をはじめ、鹿沼市・旧北犬飼村の薬師坐像、さくら市専念寺の阿弥陀仏などで、これらはいずれも小さな像であり、鋳造技術もいたって幼稚である。それにくらべて、この薬師仏は衣文の処理や肉づけなど当時の鉄仏にくらべてはるかにすぐれている。また像も大きくて全体的に平面的で、鼻や唇、胸の構成なども単純である。しかし、金銅仏とくらべると全体的に本格的な仏像と言える。なお、両耳と首あたりには金箔が少々残っておる。

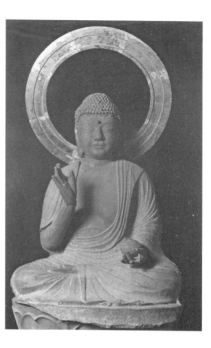

り、制作当初は肉身部に金箔が塗られていたことがわかる。造像銘に丹治、藤原など梵鐘の鋳物師らしい姓が見られるが、おそらく天明あたりの鋳物師が作ったのであろう。台座の方は江戸時代に天明の住人がたしかに作ったものである。

（右肩部）「□原□信　（中央部）　□四郎入道／源藤三入道／二郎入道／源家重／藤原重吉／大勧進僧明阿／大檀那等已上□人／建治三年丁丑十二月二十八日／安部光信／丹治宗彦　（左肩部）　僧八十□」

（台座）「早乙女源七／川嶋平吉／川嶋五左右門／早乙女四郎兵衛／川嶋前左右門／川嶋九左右門／東照山明阿寺　現住　慶□法印／金井村／奉鋳造村里安全祈所／和久井村／下宿村／願主法誉浄心／同所　早乙女伝蔵／両村惣旦那中／元文五庚申十月吉日／野州天明住／大工藤原秀勝／長谷川弥一作」。

（1）

阿弥陀如来立像・脇侍像（善光寺式）

栃木市・悪五郎堂

銅造
像高
阿弥陀48.0cm
脇侍　33.1cm
鎌倉時代

源頼朝は信濃善光寺に地頭職を設置しようとした時、小山一族の長沼宗政は自分の前世は罪深い人間だったので生身の本尊である善光寺の阿弥陀如来と結縁したいと述べ、信濃善光寺の地頭職を拝領した。『下野国誌』によると、初代宗政より五代後の長沼宗光は悪五郎入道と言い、箱森に寺院を建て、鎌倉の寺院に祭っていた善光寺式三尊像を箱森の悪五郎堂に移した。

悪五郎堂に祭られた善光寺三尊像は小山の称念寺が初代宗政が二代時宗に譲った「譲状」に、小薬郷の称念寺の脇侍像の勢至菩薩と同じ様式である。さらに、小山市渋井の光台寺と足利市の善光寺の三尊像も同じ様式である。近年まで那須地方にあった東京国立博物館の善光寺式三尊像も同形で、他県では秋田県・山形県・福島県・鹿児島県、信濃善光寺の本尊は秘仏で拝見できないが御前立の三尊像も同じ形姿である。

悪五郎堂の脇侍像と渋井の光台寺の脇侍像の宝冠は抽象的な文様、他の善光寺の脇侍像の観音菩薩像は化仏、勢至菩薩は水瓶である。恐らく本尊の御前立形式の成立した建長二年（一二五〇）以前に造作されたと考えられる。さらに、悪五郎堂の阿弥陀如来像の頭部の肉髻は他の善光寺式の阿弥陀如来像より高く、古い形式を伝えたものと思われ、御前立形式の中で最も古い形式を伝えた尊像である。

(24)

116

阿弥陀三尊像
（善光寺式）

小山市・興法寺

金銅
阿弥陀像 48.0cm
観音像　34.2cm
勢至像　35.0cm
鎌倉時代

中尊は玉眼嵌入、本体部は一鋳で別鋳の両肩先をアリ柄で肩先に嵌め、別鋳の螺髪部を頭頂にかぶせて後頭部の中央首すじ近くにある丸穴に銅鋲（欠失）で留める。像内は地付部より一三センチ上に胎内を横に貫通する角状の鉄芯がある。

観音・勢至像も両肩先は別鋳で本体部を一鋳仕上げである。勢至像の像内には、長方形の鉄芯が柄まで貫通しており頑丈な作りである。地付部はハバキのヒビ割れで湯が流れ出て大半がおおわれている。

三尊像ともに全体のモデリングに無理がなく、すぐれた鋳技である。また鋳ざらいもよく、鏨で像容をひきしめており、衣文線も渋滞なくシャープである。両脇侍の地髪の毛筋もこまやかに刻み、やわらかい質感を出すなど、県内の金銅仏中でも出色の作である。三尊像を比較した時、中尊と観音像は面長で勢至像が丸顔である。また柄に関しても中尊が両足裏に二個の柄を作っているが、観音像に柄がなく、勢至像は地付部の中央から二からの鉄芯を含んだ太い柄が一本あり、三尊像ともにまったく異なった造作である。このことは台座上の仕上げも異なることになる。観音・勢至像の宝冠の意匠は大体同一であるが細部が若干異っている。白毫珠は両脇侍像ともに同一加工のものである。

すなわち、三尊像ともかなり似かよった部分もあれば、同時に異なった部分もある。制作時期も大体同じ頃であり、同一工房で別々に製作したが、なんらかの理由で三尊一具になったのではなかろうか。　⑬

薬師如来坐像

上三川町・宝光院

鉄造
像高 51.0cm
鎌倉時代

左手を膝上に置き、右手を前に出して掌を見せ、偏袒右肩の衲衣を着て結跏趺坐する一般的な薬師如来坐像である。

顔面から三道下、両耳の一部と左前頭部の一部、両手が銅製のほかは鉄製である。顔面の銅の部分が鋳鉄後にはりつけたのか、あるいは銅だけで出来ているのかは不明である。頭部だけが銅製になっている例は、善勝寺（群馬県）、長尾寺（香川県）、円福寺（埼玉県）等がある。本像のように、顔面だけが銅製のものは他に例を見ない。鋳型は、耳のうしろを通って膝側面にかけて前後

に割り、さらに左右膝前側面を別に作って吹寄せている。

造形的には肩から腹部、衣文線や背面腰のあたりの起伏も自然であり、全体に彫りは浅いが衣文や足の五指も丁寧に作られ、県内に伝わる鉄仏の中でも優品である。

六十年に一度御開帳される秘仏である。　⑬

118

千手観音坐像（懸仏）

矢板市・寺山観音寺

金銅
像高 40.0cm
鎌倉時代

懸仏は、一般に円形銅板に立体的な神仏像をはりつけ、上部に鐶をつけてこれを懸垂して礼拝するものである。鎌倉時代になると、鏡像から発展し懸仏独特の形式が完成する。初期のものは、円形薄板に奉懸のための鈕をつけただけの単純なものであったが、次第に銅円板の周囲に覆輪をめぐらし、中央に薄肉彫の立体的な仏像を貼りつけ、上部二カ所に花形の鐶座を設け、鐶によって懸垂するようになる。

本像も本体部のみであるが、高肉で立体的な丸彫像であり、もとは懸仏の像であった。本体部は頭体を通して一鋳で、頂上の仏面をはじめ髻側面の三面（欠失）、天冠台上の七面（五面欠失）の化仏を別鋳で柄差しとし、合掌手と宝鉢手は共吹きで、両肩先にアリ柄でとめる。左右それぞれ十九本の脇手は前・中・後の三列に重ねた銅板と共吹で、それを本体部肩口にアリ柄で止める。また長さ一三・八センチ、幅一センチ、厚〇・二センチの

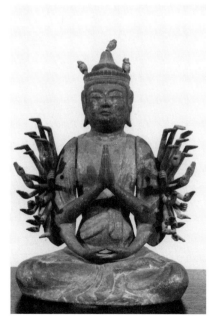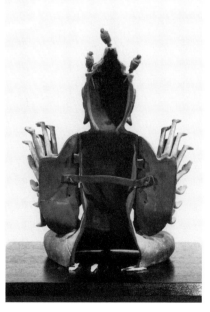

銅板を本体背面を通して両脇手板に取り付け、合掌手上膊部まで貫通する穴をあけて扁平の銅板を差し込んで固定する。

背面は脇手を止めるための銅板が当たる部分のみ凹部に穿つ以外、後頭部を含めて地付部まで平滑につくり鏡板に接するように作られている。像底部には裳先の裏に柄があり、台座に差し込み固定するようになっている。衣仏線の彫りが浅く形式化したところもあるが、金厚は薄く一定しており、鋳あがりもよく脇手のバランスもよい。

本像は秘仏本尊千手観音座像の御前立像である。(13)

阿弥陀如来立像

佐野市・涅槃寺

銅造	
像高	48.0cm
鎌倉時代	

両手首先は別鋳、袖口にアリ柄でとめるほか、柄を含んだ前後の合せ型による一鋳造りである。頭部に鉄芯があり、中型土は頭部と地付部近くの両側面に残る。金厚

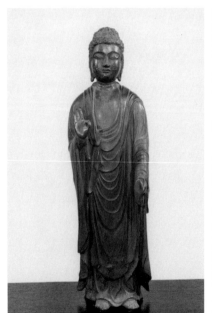

は大体一定しており肉厚である。背面中央に光背用の柄がある。この部分は鋳掛けによる造作かと思われる。

頭部から両頬、右裾部から背面地付部周辺にかけて銅が溶解しており、かなり激しい火災にあったようである。また右足の三・四・五指がなく。両手首先も後補である。

当寺には観応二年(一三五一)銘の通肩に衲衣をまとった阿弥陀立像がある。本像は偏袒右肩に衲衣をまとい偏衫をつけ、その下に僧祇支(下衣)を着するなど服制の相違もある。しかし、面長で下半身を肉太に作るな

ど造仏に対する基本的姿勢に共通するものがあり、二像は近似関係の工房で制作されたものと思われる。

本像の制作年については、観応二年銘の像にくらべて面部に張りもあり、耳の複雑なつくりなど鎌倉も後半頃の作である。

⑬

勢至菩薩立像

真岡市・仏生寺

| 銅造 |
| 像高33.0cm |
| 鎌倉〜南北朝時代 |

両腕は別鋳で、頭体部を一鋳につくり両肩に接合して目鼻立ちや地髪部、腕釧、臂釧、地付部等にタガネを入れて整形し鍍金を施す。耳飾は銅の薄板に吹玉をつけ、かなり手のこんだ作である。頭頂には長方形の鉄芯の断面があり、体内は輪切状に約七センチ間隔でバリが出ている。中型のヒビ割れによるものかと思われる。火災にあっているが、上膊部の側面や背面に鍍金が残る。

八角形の筒形宝冠の正面には薄く舟形光を彫り出し、浮彫風に水瓶を陽鋳する。両手は腕前で右手を上にして

梵篋印を結ぶ善光寺式三尊の勢至菩薩像である。頭体部の均整も良く、造形的には無難である。しかし衣褶の表現等に固さが目立ち、鎌倉時代も後半から南北朝頃の作である。

⑬

男神坐像・女神半跏像

日光市・輪王寺

銅造
像高
男神21.6cm
女神21.1cm
嘉元3年(1305)銘

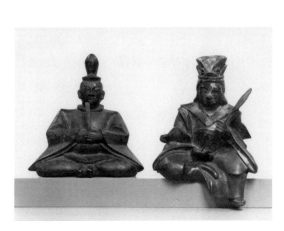

男神像は衣冠束帯に身を正して胸前で笏をとる。女神像は冠に唐服をつけ、団扇を両手に持った半跏の姿勢である。

女神像は、日光三社権現画像の女峰山の垂迹形とほぼ同形であり、この対の神像が男体・女峰・太郎山の三社権現像のうちの二神と思われる。

両像とも持物を除いた一鋳である。金厚は薄く鋳上がりも良い。発色はあまり良くないが全面に鍍金を施し、冠や髪、眉、目に墨彩、唇に朱彩が残るなど保存は良好である。

男神像の強装束の表現や、女神像の大ぶりな衣文の取り扱いなど鎌倉時代の堅実な作風である。

両像の背面から袖部にかけて陰刻銘がある。男神像「嘉元三年乙巳／閏十二月日／願主當上人金剛佛子覺音」。女神像「嘉元三乙巳閏十二月日／願主當上人金剛佛子覺音」。この銘文は墨書の上に刻銘を施したものである。

(13)

122

閻魔王坐像
地蔵菩薩坐像

日光市・輪王寺

銅造	
像高 25.9cm	像高 32.1cm
嘉暦元年(1326)	正中2年(1325)

平安時代に浄土信仰が盛かんになり、人々が死ぬと冥土に行き閻魔王によって罪業を裁かれるという思想が信じられ、それに関する「六道絵」や「十王図」「地蔵尊」など絵画・彫刻類が制作された。彫刻では鎌倉時代に造立された京都・六波羅密寺や奈良・白毫寺、鎌倉・円応寺のものがよく知られており、いずれも正面向きの忿怒像として表現され、力強さや動きを表現している。

輪王寺の閻魔像は、左右の簪、両手で握る笏を別鋳にするほかは頭・胴部を通して前後の合せ型から一鋳で仕上げる。背面から両裾側面にかけて「正中二年乙丑奉施入／日光山／大先達能楽房能信／大先達日城房常全／抬江方／有國／頼尊／永尊／大工定國」と刻銘がある。地蔵尊は円頂で宝珠と鉄棒を持ち、同じく前後の合せ型か

ら一鋳で仕上げる。背面には次のような刻銘がある。「嘉暦元丙亥七月廿二／瀧性坊宗珍／能信」。両像とも鋳造技術や造形的には未熟であり、地元の仏師によって作られたと考えられる。

閻魔像と地蔵像の制作年代は一年の差があり、二年にまたがる造像期間からみて、当初は十王像十軀と地蔵とが一具をなす群像として製作されたものと考えられる。

なお閻魔王像の銅造の作例は大変珍しく貴重である。

阿弥陀如来立像

佐野市・涅槃寺

| 銅造 |
| 像高 48.7cm |
| 観応2年（1351）銘 |

低い肉髻部にやさしげな目線、鼻すじ通った小さな口元、すべてがおだやかな顔である。逆に体部はどっしりとして奥行もあり太造りである。

本体部は前後の合せ型で一鋳仕上げで、両手首先を別鋳にして袖口に接合する。像底からみると長方形の鉄芯がそのまま残っており、笄も一本両膝脇にある。鋳造の際になかごが動いたり湯のまわりが悪かったようで、側面の合せ目が若干ずれたり背面地付部に鬆が目立ち鋳上がりもよくない。なお、体内にある長方形の鉄芯に漆地朱彩がしてある。

柄は両足裏にあり、体部と一鋳であるが先端部が凹状になっており台座の柄になんらかの工夫がしてあったか

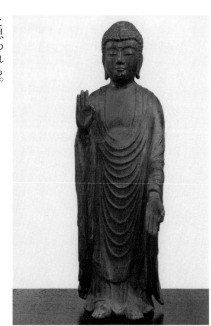

と思われる。

両手先と一部残っている箔は後補である。また火中にもあっており、表面が黒ずんで螺髪も一部溶解している。

背面には次のような陰刻銘がある。

「観應二年辛卯八月八日奉鋳之／妙鏡／武州入東郡*／鏡智／願主西光同弟子隆仙」。

*入東郡…現在の埼玉県入間郡。

双身毘沙門天像

高根沢町・広林寺

銅造・蠟型
像高 10.6cm
南北朝時代

広林寺には、銅像の双身毘沙門天という大変めずらしい像が伝世している。二体の毘沙門天が背中合わせに合体したもので、甲冑を身に付け一身は胸前で合掌手を上方に向けて金輪を持ち、他身は腹前で下方に向けて独鈷を持つ姿である。像高一〇・六センチ、薄手の円形台座を含めた蠟型による一鋳のムク像で、表面には鋳金が施されている。

顔の表情厳しく、面長で目をつりあげて上歯で下唇をかみしめ、甲冑を着した体は量感があってバランス良く、神経のゆきとどいた小金銅仏である。

鋳上がりは大変良いが、一度火をかぶっており、その時のトラブルによるものと思われる亀裂が股間部と足首にある。なお、台座下に薄銅板を鋲留めしてあるが、これは後世に取り付けたものである。

「阿娑縛抄」によると、双身毘沙門天は最澄将来による秘法の像で吉祥天との合体の姿をあらわしたものと言われ、金輪を持つのが吉祥天像、独鈷を持つのが毘沙門

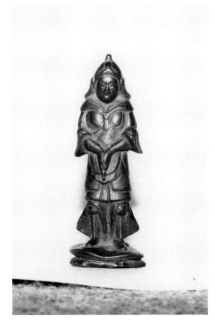
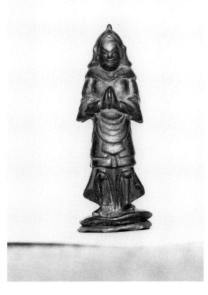

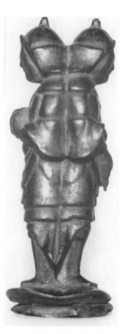

天像である。顔は赤色、衣は黒色、目はおのおの三目で四本の白牙をもち、上向きの二牙は短く下方の二牙は両袖脇に長くのびる。像高については一寸、三寸、五寸、七寸の四種が記載されており、現在は判明している八体の像高に大略符合している。

双身毘沙門天には浴油法という多羅（銀・白銅などでつくった扁平な鉢）に立てて油をそそぐ作法がある。その際に行者が苦行をしながら双身法を修することを好まないと言う。それは双身毘沙門天が行者と感応道交して一体となるため、行者が苦行すれば双身毘沙門天も同じく苦しむからである。ひとえに無上菩提を成就する法だからと説かれている。

現在八体しか確認されていない貴重な御体である。

（18）

釈迦誕生仏

足利市・長徳院

金銅	
像高 14.2cm	
中国・元時代	

釈迦牟尼は過去に無数の転生を経て、やがて機は熟して六牙の白象となって摩耶夫人の胎内に入りり、ルンビニー園の無憂樹の下で夫人の右腋から生まれた。隆誕した釈迦牟尼は、七歩あゆんで右手を挙げ「我一切の天人の中に於て、一切の人天を利益せん」と獅子吼したと言われる。時に四月八日であった。この誕生を祝う花祭

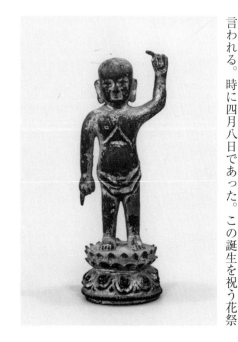

が灌仏会であり、最も親しみ深い仏教法会の一つである。

本像は少し太り気味の体格で、耳朶が大きく下半身が頭部や上半身にくらべてやや短かく、胸や腹、腕、足などにくびれをつくっていかにも子供らしい肉体表現である。また面相部の肉づけにも微妙な抑揚があった柔らかみがあり、子供にしては理智的な表情である。本体と蓮華部は一鋳のムクで、後補の漆箔がほどこされている。左足大腿部に長方形の埋金があり、台座裏内側の両足裏に鉄芯がつき出ている。

誕生仏は右手を高く挙げ、左手で地を差す像が一般的である。しかし本像はその逆である。作例としては四天王寺像（奈良県高取町出土）や茨城県立歴史館（下君山廃寺出土）、今は盗難にあって現存しないが法隆寺像等がある。渡来仏では大阪市立美術館像や九州筑後の通玄寺、福厳寺など元代から明代への誕生仏が知られている。本像もそれらと同じ頃の作である。

(13)

阿弥陀如来立像

栃木市・個人蔵

銅造	
像高	54.9cm
頭部	室町時代
体部	鎌倉時代

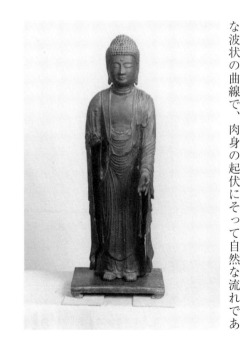

顔は面長、肉髻珠と白毫相をあらわす。頭部の螺髪は粒状、左腕は膝前に垂下して、第一指と第三指を軽く曲げ、右腕は腰脇で屈臂して第一指と第三指を軽く曲げる下品中生の来迎印である。服装は裙と僧祇支、袈裟は通肩にまとう。正面袈裟の襞は、細く浅い直線とゆるやかな波状の曲線で、肉身の起伏にそって自然な流れであ

観音菩薩坐像

那須塩原市・十王堂

銅造
像高 16.6 総高 34.3
宝徳4年(1452)銘

肉髻部高く正面に三山冠のような宝冠をつけ、左手を屈臂して五指を軽く握り、右手は膝前に五指をひろげている。頭部は体部にくらべて小さく、目鼻立ちの表現も明確でない。鋳造技術等からみて地元での作かと思われる。

本像のつくりは複雑で、左右の臂を結ぶ線で上半身と

る。背面から両側面の襞は深浅に変化をつけ、複雑に重なり交差する衣文構成は鎌倉時代末期の作である。

銅造、割型による鋳造で制作された。鍍金は現状では認められない。頭部は蠟型による鋳造であり、三道下で体部に差し込み鋳からくりの技法で接合、背面二カ所は銅鋲（欠失）で留める。体部は両肩で前後、左右両腕の外側に垂下する袖口と内側に垂下する袖部の六つの部分を接合するため、それぞれ舌状板を造り出し鋳からくりによって固定したと考えられる。別鋳の左手首は左袖に差し込み、右手首は筒状の柄を右袖口に差し込み、鋳掛けや銅鋲等で整形を行った。その後鏨等で整形を行った。像内には鋳造の際に外型と中型のずれを防ぐため、笄や型持、巾木を用いた痕跡がある。頭頂には鉄心を抜いた孔がある。現状は左胸脇から腹部を中心に鋳肌が荒れ、銅厚は薄く各所にスキぎれがあり、接合部には亀裂がある。

阿弥陀如来立像が伝えられてきた華厳寺は標高約二〇〇メートルの観音山の東斜面に建てられた寺院跡である。空海の詩文を集めた『遍照発揮性霊集』巻二に、都賀郡の城山に華厳精舎を建てたとあり、平安時代以降の平瓦が出土している。

（25）

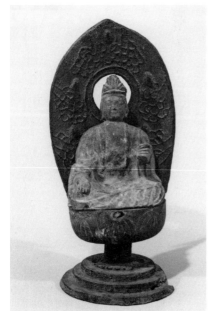

下半身を別々に前後の合わせ型でつくり鋳金を施す。頭部はムクで鉄芯が頭頂部にある。鋳かけは両脚部中央と背面腰部、左臂、右腹前にあり鋳上がりはよくない。体内は鍍金か地金かは不明だが金色である。

光背は頭部にあたるところをくり抜き、その周囲に一条の円をつくり、対をなすように飛雲に乗る6人の天女を鋳出する。飛雲や天女の姿態は線の凹凸で表現して漆焼きつけを施す。光背下方左寄りに横長の柄穴がある。

台座は蓮肉部（八弁陰刻）、束（無文）、反花・框部（三段鋳出）をそれぞれ別につくり鋳金を施す。現状では中心部に心棒を入れて組立てる。正面蓮内部の穴は台座を固定させるためのものである。天板背面には光背用の柄穴がある。しかし光背に柄がなく、本尊と台座が光背と同一時期のものかどうかは不明である。

光背、背面には次のような陰刻銘がある。「氏家郡由本下沢田檀那庄三郎／寶徳二三年壬申九月廿日施主敬白」。なお銘文中の「由本」とは、現在の那須塩原市湯本塩原である。（13）

地蔵菩薩坐像

佐野市・西光院

銅造	
像高 21.8cm	
永禄2年（1559）銘	

頭体部は耳後から腰脇にかけて前後の合せ型による一鋳づくりで、別鋳の両手首より先を袖口に差し込み接合する。

笄を抜いたあとの嵌金が両側面の地付部より三センチほど上と、頭頂より二センチほど下にある。金厚は地付部で〇・五〜〇・三五センチと大体一定しており、中型土が両肩から頭部に詰まっている。寺伝では、黄金仏だと思った盗人が火であぶったため現状のような鋳肌になったと言われている。

像底地付部の丸柄は、両膝頭と背面中央部にあり、横長の光背用柄が背面二カ所にある。現状では背面二カ所の柄と像底背面の柄が折れてなく、錫杖、台座、光背も新しいものに変わっている。

眼のつり上った独特のくせをもつ表情である。衣褶表現等に固さもあるが、鋳上がりもよく手なれた鋳造技術である。恐らく天命鋳物師の作であろう。

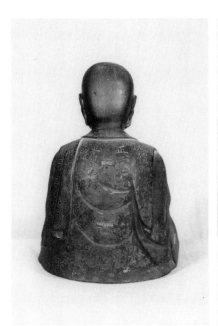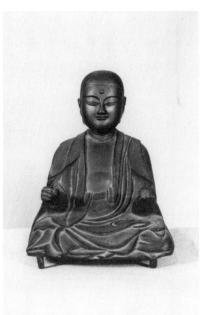

文殊菩薩騎獅像

日光市・輪王寺

| 銅造 |
| 総高 85.3cm |
| 天正4年(1576) |

左手に経巻を持ち、右手に利剣(亡矢)を取り、獅子の背負う蓮華座上に跏趺座する文殊菩薩像ある。一鋳本体部に髻(欠失)と両手首を別鋳にして取り付ける。台座は蓮華と敷茄子部、獅子は頭部(上顎の線より上)と体部とを別鋳にして組み上げたものである。

本体の右上膊外側から背面左肩にかけて十三行にわたって陰刻銘がある。「為供養／於御宝前／真読法華経

背面には十四行八十六文字があり、大檀那嶋田伊豆守とその一族が永録二年六月に造立したとの刻銘がある。

「四郎五郎／六郎五郎／左衛門太郎／孫二郎／大檀那嶋田伊豆守／衛門五郎／正覚坊兵庫助／秦四郎／孫三郎／与四郎／常福坊／縫殿助松子七郎五郎／又七／于時永禄二年巳未六月廿四日／五郎四郎／四郎三郎佐衛門太郎／九郎四郎」。

(13)

130

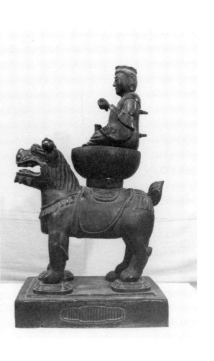

一千部／奉造立本命星大聖文殊像一軀／右意趣者為祈明
庵盛鑑妙／二世成就而已　鑑夫婦／於下野刕阿曽郡天
命鋳／作之本願大工飯塚対馬入道奉真奉安置　日光山新
宮別所／天正二二丙子八月吉日　施主敬白／作者小工／
太田近江守」。

　この銘文によると本像は日光山新宮別所に安置されて
いた。飯塚対馬と作者の小工、太田近江守は天命の鋳物
師である。造型的にはあまり良い作品ではないが、鋳造
技術は手慣れたもので、室町末期の天命の資料として貴
重である。

　文殊菩薩は、密教では息災を願う場合の本尊として信
仰を集め、独尊としての造例も多い。現在は髻を欠失し
て不明であるが、一髻は増益、六髻は滅罪、八髻は息
災・調伏等、目的によって文殊の姿が異なった。⑩

IV 出土仏

塑像螺髪

栃木県教育委員会蔵

銅造
最高3.6cm
奈良時代

下野薬師寺跡から出土した螺髪のうち、六角堂のある伝戒壇堂基壇跡と西回廊跡から出土した十一点は、最高三・六センチで螺旋状に多いもので五線、少ないもので二線の溝が刻まれ、中央に三ミリ程度の孔が底面に貫通する。うち二点に鉄芯がこめられている。螺髪は大きさから如来形の丈六仏であり、鉄芯は頭部に固定するためである。他に講堂北方建物と西側瓦留から螺髪二十二点と柄衣の衣文か菩薩像の宝髻と思われる小片二点が出土している。最高一・八五センチで底面に孔をくぼめるが貫通はなく、螺旋状に左回り刻線のあるものとないものがあり、前者にくらべて半分程度なので、半丈六以下の如来像と推定される。

塑像の技法は七世紀も半ば頃日本に伝えられ、天平時代には中央の大寺院や地方の寺院でも作られた。県内では大谷寺磨崖仏の第一龕である千手観音菩薩立像（→九六ページ）は塑土を最大三センチ厚ぐらい塗り重ねた石

心塑像である。全国的に塑像は流行していたが天部像や肖像彫刻に多く、本尊や如来像は他の材質を使って制作されている。ただ塑像は安価なため、中小寺院や地方では本尊像の作例もある。例えば当麻寺の弥勒像や岡寺の如意輪観音像、筑柴観世音寺の丈六不空羂索観音像、川原寺の本尊も塑像ではなかったかとの指摘がある。下野薬師寺から出土した螺髪の大きさは丈六の如来像のものであり、本尊かそれに該当するものである。

現存する螺髪では斉尾廃寺（鳥取県）や四王寺廃寺（島根県）、竜海院（愛知県）、石居廃寺（滋賀県）、川原寺（奈良県）等から出土している。それらは笵合わせによって作られたもので、溝も深く螺旋状に盛りあがって形のよいものである。下野薬師寺のものは一つ一つ刻んで形もよくない。螺髪から全体を想像するには危険だが、あまり上作ではなかったと思われる。(15)

一

如来坐像

個人蔵

銅造
像高 15.1cm
奈良時代

本像は大正末期、東岩崎（那須町）の通称堂平と呼ばれる地点から出土した像である。全体を蠟型原型からの一鋳で、内部にはなかご土が頭部や左側面に残っており金厚である。像は火中しているが、背面や像底部に緑青がふいており、一部に鉄板の錆が付着している。現状では胸や腰の凹部に鍍金が認められる。膝部は大変薄く凸部状である。これは鋳湯量不足によ

る継ぎたしの結果によるものと思われる。また、背面頸から左耳下に引け割れによる亀裂があり、耳の周辺部から後頭部にかけてもかなりのスが認められる。

現在は近年作の台座上に趺座するが、台座と像底膝部分に長方形で最大厚さ一センチ、最大横幅一二センチ、最大奥行幅三・一センチの鉄板が置かれている。この鉄板は膝部が薄いため前かがみになるのをふせぐための膝下に置かれたもので、左右膝底部に柄穴があり、鉄板のそれにあたる部分にも柄がある。この鉄板はいつ頃のものかは不明である。しかし、本像の近くから出土したものかは不明である。

のであり、少なくともこの像が土中する以前から膝前を補うものとして使用されていたと考えられる。

素髪の大きな肉髻部に、鼻梁の短い童顔丸顔の面部、肩幅のガッシリしたブロック状の体躯、衣褶も形式的な線で単純に表現するなど白鳳期の特徴をそなえた粗放な地方作である。

⑮

錫杖頭（仏像形）

日光市・二荒山神社

銅造
総高 12.5cm
平安時代

頭体部から天衣、台座を含んだ一鋳づくりで鍍金を施す。頭部はムクで、像底部から肩の近くまで方形の穴があり、地付部で一辺倒約二センチ、奥は次第に細くなり約一センチ角である。

報告書によると穴の内部に木質が付着していたとあり、仏像の背面に目針穴と思われる小穴もあることから本品を錫杖頭としている。左裾脇にも小穴があり、現状では全面に土が付着しており銅錆でおおわれている。

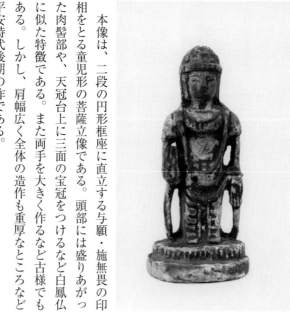

本像は、二段の円形框座に直立する与願・施無畏の印相をとる童児形の菩薩立像である。頭部には盛りあがった肉髻部や、天冠台上に三面の宝冠をつけるなど白鳳仏に似た特徴である。また両手を大きく作るなど古様でもある。しかし、肩幅広く全体の造作も重厚なところなど平安時代後期の作である。

なお、本像は昭和三十四年（一九五九）に男体山頂から出土したものである。

⑮

136

錫杖頭（菩薩・天部・僧形）

日光市・二荒山神社

銅造	
全長	18.7cm
平安時代	

銅鋳製、輪は断面菱形のハート形で先端部が反転して蕨手状となり、下方は紐二条でしばり、その上に頭光を負って水瓶を持つ菩薩立像と天部像が左右に直立する。輪頂には相輪をつけた六輪塔があり、四天座には四体の僧形立像が立つ。下方両端には卒塔婆が四基あり、これらすべて両面とも同形に作る。三尊や天部、僧形の顔面や天衣部にタガネを入れて丁寧に整形しており、随所に魚々子や細線で装飾を施すなど顔貌表現や錫杖の形など藤原時代の優美な作である。

本品は松田コレクション中にその類例品があるが、きわめて特殊な遺品である。

なお、本像は昭和三十四年に男体山頂より出土したものである。

（15）

誕生釈迦仏立像

那須町・専称寺

銅造	
像高	8.1cm
平安時代	

薬師如来坐像が出土した、那須町東岩崎の堂平遺跡から約五〇メートルほど離れた西側の茶畑から、昭和十三年に発見された。本体、蓮肉、柄を含めた全体を蝋型原型から一鋳仕上げのムク像である。目、耳、唇、両足先の五指に鏨を入れ鍍金（胸や背、足首、蓮肉部等に残る）を施す。

頭部は肉髻相を表し、頭髪無文で板状の耳をつけ、三

制作は厳しい表情など平安時代前期頃のもので、堂平遺跡から出土した如来坐像とほぼ同じ九〜十世紀の作である。

⑮

宝冠阿弥陀如来及び左脇侍立像（鋳型）

栃木県教育委員会

塑像・銅造	
塑像	最大横幅7.6cm
	最大縦幅7.1cm
	最大厚　1.3cm
平安時代	

粘土版による素焼きの破片に宝冠阿弥陀如来及び左脇侍立像の上半身を型取りした雌型像である。右側にも何かが彫られている。この尊容は那智山経塚出土像（東京国立博物館蔵）や江南村出土像（埼玉県立博物館蔵）の阿弥陀如来の顔貌に似ており、それらと関係のある資料かと思われる。

他にも新潟県や富山県からの出土も報告されており、いずれも全高一〇センチ前後で腹前で定印を結んで結跏趺坐する宝冠の阿弥陀如来坐像である。台座框の上面左

道を表わさない。上半身は裸形で上体を反り身にして腹部を前につき出し、無文の蓮肉上に両足首を露わして直立する姿勢である。下半身は裳を薄手に表し、前後の股間部に一条の溝を作って両足を表現する素朴な像である。なお後頭部の襟足をわずかに立たせたり、足首にかかる裳裾を開いたようにつくるのは、あまり例をみない特徴である。現状は左腕肩口から、右腕は前膊部中ほどから、蓮肉部の下部にかけてそれぞれ折損している。右腕の曲り具合から見て直立にのばしていたのではなく、頭部側面から弧を描くように作られていたと思われる。

右に両脇侍像を結ぶ蓮茎があり、これによって両脇侍が一具となる一茎三尊形式の像であったと考えられる。

この鋳型は市貝町の多田羅遺跡から平成元年（一九八九）に出土したもので、「山寺」の墨書銘のある土師器などとも出ている。出土した住居跡が十一世紀初頭と言われているが、この如来鋳型の制作年は、それより若干後の十二世紀である。

（15）

千手観音菩薩立像

日光市・二荒山神社

前後の合わせ型による頭体部、両脇手を含んだ一鋳で、中型土が両肩さがりから頭部にあり、頭頂部に鉄芯を抜いた丸穴がある。

銅造
像高（現状） 20.0cm
鎌倉時代

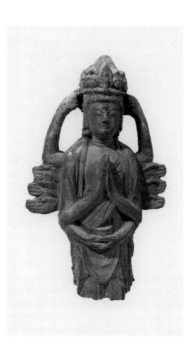

火災により表面の鋳肌も荒れ、膝から下と背面中央から下を失くしている。背面は後頭部の毛筋以外は省略して平面に近い作りである。

高い髻、丁寧にタガネで刻まれた地髪部の毛筋、張りのある頬の肉どり、明るくさわやかな目鼻立ち、明確に彫り出された着衣の襞、頭体部ともに過不足のない量感など鎌倉時代の特徴を持つ金銅仏である。⑮

千手観音菩薩坐像（懸仏）

日光市・二荒山神社

銅造
総高 11.5cm
南北朝～室町時代

半肉彫の鋳造で、台座、両脇手、衣文のひだ等をタガネで刻んで鍍金を施す。

頭部に三段で十面を鋳出するが、本体部の顔も含めて細部表現は省略する。合掌手と宝珠手、両肩上にかかげる両腕はレリーフ状に厚くつくり、他の脇手は陰刻で表現する。

一般に千手観音菩薩像は四十二臂であるが、本像もほ

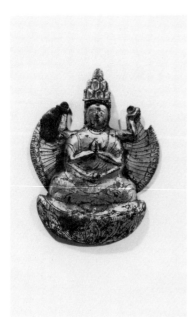

ぽそれに近く刻んでおり、大まかな表現のわりには丁寧
である。本像の台座銅板も少し離れた場所から出土した。
なお、本像は昭和三十四年に男体山頂から出土したも
のである。

⑮

V とちぎに縁のある仏像

板彫如意輪観音像

茨城県城里町・小松寺

木造	
像高	6.4cm
縦	8.5cm
横	7.3cm
厚さ	1.3cm
中国・唐時代	

香木である白檀から彫出した檀像は、一枚の硬い木をタテ八・五センチ、ヨコ七・五センチのやや縦長の方形状につくり、周囲を額ぶちのようにしてそこに雷文を刻状にくり、周囲を額ぶちのようにしてそこに雷文を刻み内部を深く彫りくぼめ、そこに六臂で左足を跌坐して足裏を上に右膝をたてる通形の如意輪観音像をにして浮彫にしたものである。像はいかにも丁寧に毛筋を刻み、花飾をつけた宝冠や両肩にかかる髪すじ、さらに腹前にかかる瓔珞など心のゆきとどいた清緻な作りである。また光背は薄肉に彫る二重円相、頭光三方と身光四方に火焔をつけ、台座は三段からなる蓮弁葺寄せで、前面七方に蓮弁が刻んである。まことに豪華である。しかし大阪府河内長野市の観心寺の如意輪観音像のように男性的な感じではなく、頬や口元もひきしまって官能的なところはなく、全体にゆったりと大らかで緊張感のみなぎった堂々たる仏龕様である。像のほとんどが素地のまま小像とはいえ、ただ宝髻に群青、化仏の着衣や白毫、口唇にである。

朱彩、額に垂下する髪毛や髭、鬚を墨で描いている。檀龕仏は唐時代に民間崇仏者の間で念持仏として所持されており、空海や円仁も将来した。

『吾妻鏡』によると、平貞能の動向は、壇ノ浦合戦で平家一門が滅亡する直前の文治元年（一一八五）五月八日の条に記載されている。その後、元暦二年（一一八五）七月七日の条で、忽然と宇都宮朝綱の前に現れたと記されている。平重盛の妻や姨母妙雲を伴っての逃避行である。二カ月の歳月をかけて下野に来たのである。昼は身を潜め、夜行での道のりである。言葉や食事、衣服のこ

とを考えると当初から宇都宮氏の関与がなければ不可能である。貞能は朝綱の妻醍醐の局や業綱の妻新院蔵人との姻戚関係があったと思われる。朝綱の京番役で在京中、斬殺されようとしたところを貞能に助けられた御恩もある

る。平貞能が宇都宮をめざしたのは、平家一門の出生地に重盛公の遺骨を埋葬するためである。

（2）

貞能一行は東海道の箱根の関所を避け、北陸経由で関東に入り下野に来てからは、藤原の山中から妙雲寺に行き、さらに芳賀に安善寺を建立、上三川に建昌寺を建立。茨城県城里町の小松寺の伝承に、平家没後重盛の妻は相應院得律善尼と名を改め、この地に寺を建て、本堂の裏に重盛（写真右）、貞能（写真左）、相應院の墓がある。貞能は晩年に行方郡玉造町（現・茨城県行方市）に万福寺を建立、建久九年（一一九八）二月十三日に八十九歳で亡くなった。この地を支配した大掾家は平家一門の総本家であり、宇都宮朝綱の母も大掾家の出自であ

釈迦如来坐像

岩手県平泉町・中尊寺釈迦堂

| 木造 |
| 像高 41.5cm |
| 平安時代 |

大木右京の出自は不明だが、宇都宮を中心に寛文十五年（一六七二）から正徳三年（一七一三）にかけて、四十年間の判明したのは十件、制作は七件、修理は三件である。主な仕事は元禄十五年（一七〇二）、墨書銘による宇都宮・宝蔵寺の聖観音菩薩坐像を「百観音建立」とあり、仏所も寺町から池上町に移しての造作である。宝永五年（一七〇八）に烏山町（現・那須烏山市）太平寺の三十五体本尊千手観音・両脇侍、二十八部衆・雷神・不動明王（三体）の修理を行なった。墨書銘に大木右京は初めて京仏師を名乗り、一子仁兵衛、弟子五兵衛以外に、木寄大工近藤善兵衛、筆者脇田氏久長の名前が記載されていた。

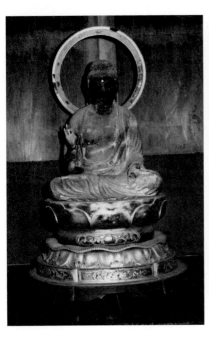

宝永三年（一七〇六）二月から三月にかけて岩手県平泉・中尊寺釈迦堂の本尊釈迦三尊像の修理を大木右京と一子仁兵衛、弟子五兵衛の三名で行った。胎内背面の墨書銘に宇都宮の地名や寺院、個人名が記載され、納入品の和紙に「不及於一切皆苦成仏道」とある。

中尊寺釈迦堂釈迦如来の胎内墨書銘「下野国宇都宮住池上町／佛師大木右京／一子仁兵衛／五兵衛」「奥刕平泉本尊／信心之文願主／東石町／密蔵院／新宿町　覚城院／同町　中村玄慶／同町　小貫源右衛門／上河内町福田□傳馬町　篠崎仁衛門」（胎内背面墨書銘。「宝永三年丙戌三月吉祥日」「下野国宇都宮住池上町／佛師大木右京／一子仁兵衛／五兵衛」（心棒柄墨書銘）。（表）「妙法蓮華経二十八品／野刕宇都宮願主／総岸宣居士」（裏）「願以比功徳／我等与衆生／不及於一切／皆共成佛道」。

中尊寺釈迦堂本尊釈迦如来坐像、彫眼、螺髪は粒状、肉髻、地髪は二段、耳朶環状貫通、肉髻珠（欠）、白毫相、三道相をあらわす。衲衣と裙を着ける。両手は屈臂、右手は右肩にまとい、右肩に少しかかる。衲衣は偏袒右肩に向けて立て、左手は左膝上で掌を仰ぐ。左脚を外正面に結跏趺坐する。

146

久野健氏に中尊寺釈迦堂の本尊の台座の墨書銘を教えられ、平成二年（一九九〇）十二月十七日に調査、寒かったのか写真と像高だけの調書。平成十年（一九九八）八月に明古堂の明珍さんから電話があり、翌日解体された釈迦如来の背面墨書銘を拝見、東北地方最大の寺院での修理である。地方仏師の大木右京にとっては大変光栄である。墨書銘から多くの人達に見送られての出立の状況が読み取れた。私も平成十五年八月に東京家政大学の学生を引率で行った時、中尊寺の貫首は日光市・観音寺の千田孝信氏だった。学生たちと一緒に写真を撮っていただいた。また平成二十六年（二〇一四）十月には、栃木県立博物館友の会を引率で拝観した。

（32）

金剛力士立像（阿形）
金剛力士立像（吽形）

奈良県奈良市・東大寺

木造	
像高 8.42m	像高 8.36m
建仁3年(1203)	鎌倉時代

宇都宮朝綱は建久五年（一一九四）六月二十八日に東大寺大仏の脇侍如意輪観音菩薩像の造立を命ぜられた。将軍頼綱は結縁の思いで造るように厳命、その直後に下野国司より公田横領で訴えられ、朝綱は土佐国、頼綱は豊後国に配流。事件から五年後の正治元年（一一九九）頃に罪が許され帰路の途中、東大寺に立ち寄った時、重源に再会、その年の六月に南大門の上棟式が行われており、その頃に朝綱は重阿弥陀佛の名号を付与された。朝綱と同じ名号が備前国野田庄の預所職に重阿弥陀佛がいたが、すでに亡くなっていたので重源は朝綱に付与したものと思われる。

『東大寺別当次第』によると、東大寺南大門の阿形像と吽形像の二体の金剛力士像は建仁三年（一二〇三）七

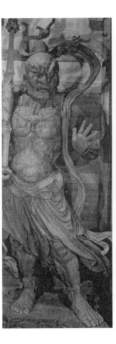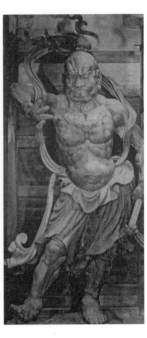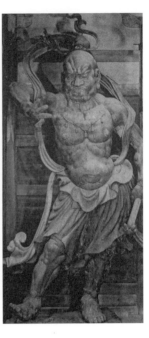

同根幹材二頭頂上面左側、金剛杵十二番材蓮台底面、右脚脹脛納入品「一切如来心秘密全身舎利宝篋印陀羅尼経」の第十五・六紙書奥書に「勧進造東大寺大和尚南無阿弥陀佛」とあり、次に三行十名の名前が記載され、最後に「已上十人佛所行事」とある。金剛力士造立の世話役である。いずれも阿弥陀佛号を有する重源の同朋衆である。最初に「バシ（梵字）阿弥陀佛、二番目に朝綱の名号である重阿弥陀施佛」とある。施佛とあり、大仏の脇侍如意輪観音菩薩像と同様、莫大な費用を喜捨したのである。朝綱は翌年の元久元年（一二〇四）に下野で亡くなった。

二体の金剛力士像は大仏師運慶と備中法橋、快慶と越後法橋の四人と小仏師十六人で造作。阿形像と吽形像の二体の巨像を下図や雛形、用意万端で準備を整えてから七十日たらずの日程で造作したのである。

（3）

月二十四日に造り始め、その年の十月三日に開眼式を終えた。解体修理で胎内から大量の納入品や墨書銘が判明。その中に宇都宮朝綱の名号重阿弥陀佛が七カ所に記載されていた。吽形像の根幹材四胸辺納入品「一切如来心秘密全身舎利宝篋印施羅尼経第九紙書写奥書、面部第三層左材正面。

阿形像の面部第三層の左材正面、同第一層左材背面、

不動明王立像

奈良県上北山村・宗教法人天ヶ瀬八坂神社

| 銅造 |
| 像高 62.0cm |
| 寛喜4年（1232） |

台座の銘文によると、この像は大将軍右大臣家の生前の願いをくんで寛喜四年（一二三二）に法印弁覚の勧進によって造立し、笙巌窟の本尊にしたとある。征夷大将軍とは源実朝であり、弁覚は日光山輪王寺の第二十四世座主である。

本像は日光山修験、さらには鎌倉幕府との結びつきの強かったことを証明する貴重な資料である。

頭体部・両腕を含んだ一鋳造で、衣のもつやわらかい質感や適度な衣文処理など鎌倉期の金銅仏として優品である。なお、両足すね下、持物、光背、台座は後補である。おそらく火中したものと思われ、現状では鍍金は認められない。

台座の一部に「敬銘　奉鋳笙巌崛本尊／三尺不動明王／像一躰／右依故／征夷／大将軍／家嚢日御願／敬造立之／奉資彼／御菩提／如件于時／寛喜二二季 壬辰 三月／日勧進大先達法印　弁覺」の刻銘がある。

なお日光滝尾神社所蔵の円空作稲荷大明神像の背面墨書名に「日光山一百廿日山籠／梵字（ウン）稲荷大明神／金峯笙圓空作之」とある。円空は延宝三年（一六七五）九月から翌年の五月まで大峯山笙窟で冬籠をしたのである。

⑬

薬師如来立像

福島県南会津町・薬師寺

木造

像高
158.2cm

建治四年（1278）

薬師如来は薬師瑠璃光如来と言い、東方浄瑠璃世界の教主である。菩薩時代に病気を直し、衣食を満たすなど十二の大願を立てことごとく成就して如来になった仏です。現世利益の強い仏であり、観音菩薩と共に早くから多くの人達に信仰された尊像です。

桂材、寄木造、彫眼、頭部に彩色が少しあるが素地仕上げである。頭髪は肉髻、地髪の正面中央は渦巻状に彫出、耳朶環状、三道彫出、着衣は下衣に裙と僧祇支に袈裟を着付ける。左腹前は斜めに下衣と腰紐をあらわす。

『異本塔長帳』によれば薬師堂の本尊薬師如来立像は建長二年（一一九一）に下野国薬師寺から当地に飛来したとある。解体修理で体内から建治四年（一二七八）の造立銘と仏師橘定光、大檀那頼資、資保の名前が判明した。現在のところ下野薬師寺との関係は不明である。しかし南会津田島は小山一族の長沼氏が支配した土地であり、薬師寺本尊の阿弥陀如来坐像も長沼一族の蓮光坊（皆川宗員）が喜元三年（一三〇五）に造立された。只見町成法寺の本尊聖観音菩薩坐像も応長元年（一三一一）に皆川宗員が造立した尊像である。

『異本塔長帳』は伝承的要素が強く、信憑性に乏しい部分もあるが、しかし南会津は下野との関係は強く、田島町薬師寺と皆川氏との関係は濃密です。無下に飛来説を否定するのもどうかと思われる。

⑫

地蔵菩薩立像

愛媛県大洲市・大乗寺

木造
像高 240.0cm
建治4年（1278）

『吾妻鏡』に野木宮合戦で敗れた藤姓足利忠綱は山陰から西海に落ちのびたとあり、壇ノ浦で亡くなったとも、飛駒（佐野市）で亡くなったとの伝承がある。治承四年（一一八〇）宇治平等院で平家打倒の挙兵の際、弱冠十七才の足利忠綱は宇治川の激流を先陣を切って渡河し源氏を勝利に導いた。「百人力、声は十里に響き、歯は一寸也」とたとえられた武将である。

愛媛県大洲市吉田町・大乗寺に足利忠綱礼拝の建治四年（一二七八）銘の地蔵菩薩立像（寄木造り、彫眼、後補の彩色、両足に沓をはく）がある。宇和町の歯長寺にも忠綱礼拝の鎌倉時代の地蔵菩薩や守本尊、忠綱の系図・墓がある。

足利忠綱は鎌倉幕府からおわれる身であり、歯長峠の一本杉のある山奥の谷間に身を秘めていたが、死後念持仏等が寺に奉納されたので寺は忠綱の長い歯にちなんで歯長寺と改め、身を秘めてた場所も歯長峠と名付けられた。

『吉田古記』に、大乗寺地蔵菩薩立像の胎内墨書銘五〇二文字のうち足利忠綱に関係のある部分を抜き取り記載した。「弘安元年、地蔵彩色之施主芳名一々記之／田原又太郎忠綱、出鎌倉赴鎮西、其時有巡行于此国、一見此地蔵、以来遭信心焉不浅者也、空海一刀三礼作、弘安元年六月九日／大仏師東大寺流法教（橋）行慶／八尺地蔵菩薩、建治四年歳次戊寅二月四日彩色之始り、大願主、立間郷地頭藤原重貞」。

⑨

如意輪観音菩薩坐像

愛媛県大洲市・西禅寺

| 木造 |
| 像高 56.0cm |
| 南北朝時代 |

『西禅寺誌』によると、康永二年（一三四三）三月、代官宇都宮（津々喜谷）弥三郎行胤は真空禅師に請うて、喜多郡手成村の地に菩提寺として横松山西禅寺が建立された。真空禅師が宇都宮興禅寺を隠居後の九年目である。『西禅寺文書』によると、観応三年（一三五二）に行胤の三回忌に宇都宮入道蓮智は行胤の忠功にむくいる

ため、西禅寺に年貢三十三貫文を寄進したとある。

本尊は「観自在如意輪菩薩瑜伽法要」に説かれた六臂の如意輪観音菩薩坐像である。桧材、寄木造り、玉眼嵌入、漆箔像である。高髻は毛筋彫り。着衣は条帛、天冠台、冠帯、胸飾以外に宝玉を付ける。銅製鍍金の宝冠、天衣は背面をおおって両肩から左台座に垂下する。右第一手は掌を頬にあてる。第二手は右胸前で台座付の如意宝珠を掌に置く。第三手は右下方で五指を軽く握り、第一指と第二指の指先を合わせる。左第一手は左膝脇に掌を台座に置く。第二手は左脇腹で第一指と第三・四指三本の指で蓮華茎を持つ。第三手は背面に向かって人差し指を立てる。面長、正面を向き右脚を立て膝にして、右足の裏に重ねる輪王坐である。

頭体部は前後二材、背面襟際より地付まで割矧ぎ、膝部と両腰脇三角材を矧付け内刳りを施す。前面材の腹部から像心束一本を彫り出したがネズミに大部分かじられる。前後材からの束の彫り出しはしない。像底部に興禅寺像や宝蔵寺像のように黒漆塗りがわずかだが施されている。制作は十四世紀中頃である。

(29)

152

一 学芸員の歩み
——あとがきにかえて

一

昭和四十七年（一九七二）四月、栃木県立美術館準備室が教育委員会文化課内に発足した。開館まで七カ月である。担当は彫刻である。展示資料の内定から寺社や作家達への出品依頼、作品の最終決定と同時にカタログ原稿や展示パネルの解説文、展示台やパネルのディスプレイ、業者との打合せ、最後は作品の借用と展示である。一番苦労したのがフロア展示の立体彫刻の照明である。ガラスケースに乱反射するのを避けるため、何度もやりなおし完了したのが真夜中である。その後全員で展示資料の確認を終えたのが明け方である。朝一番の電車で帰宅、最後の点検を午前中に行った。充実感が全身にみな

ぎっていた。

学芸員の仕事は調査・研究が基本である。そのベースの上に資料の収集と展示、普及の仕事が重なる。どの世界でもそうだが、理想と現実はかならずしも一致しない。雑務に追われっぱなしの「雑芸員」で調査をする機会の少ないことも事実である。しかし調査をやろうと思えば、休日や休暇を利用してもできる。

一年を過ぎたころ、紀要に論文を書くように大島清次副館長から告げられた。当時、県内の仏像について書けるほどの資料や知識もなかった。『国華』や『仏教芸術』、東京国立博物館研究誌の雑誌や東博と京博、奈良博の展示内容を注意していたところ、『国華』（九二六号）に中野玄三「峯定寺諸像の系譜」の文中を読むと、金剛力士の胎内に宇都宮朝綱を頼って下野国に来た平貞能の名前が記載されていた。これを参考に栃木県立美術館の『紀要』（No.2）に発表した。

昭和四十九年（一九七四）、奈良国立博物館で行われた「仏像と像内納入品展」に、蓮生の師である証空の念持仏や受戒交名結縁者名簿に記載された蓮生の名前が展示されていた。調査の結果を栃木県立美術館の『紀要』

154

（No.3）に発表した。

昭和五十三年（一九七八）、上三川町から仏像の悉皆調査の依頼があった。調査員二名、七日間で三十カ所、約二五〇体の調査で、かなりの強行軍である。平安時代六体、鎌倉時代二体、南北朝時代四体、室町時代三体、墨書銘十八体、仏師名十二名が判明した。元禄二年（一六八九）銘の如意輪観音像の像内に、和紙に包んだ「うぶ毛とへその緒」が納入されていた。私にとっては大変な収穫である。栃木県内の仏像調査の第一歩を踏み出した気分である。調査内容を栃木県立美術館の『紀要』（No.6）に発表。「うぶ毛とへその緒」は美術館友の会の会報に報告した。

二

県立美術館に八年間在籍した最大の収穫は、昭和四十九年十月に行った「現代彫刻シンポジウム ―環境の中の彫刻―」を担当したことである。美術館の敷地内に造形作品の設置を前提に空間が設けられていた。選ばれた

六名の作家はいずれも日本を代表する彫刻家である。美術館の敷地内に造形作品の設置を前提に依頼した企画展である。作家達は完成するまでの過程で何度か設置場所と周囲の環境、作品の大きさ、重量などいろいろと問題を抱えながら現場検証に訪れた。その都度案内しながら作家たちの話を聞いた。設置場所は作品が最も目立つ場所であり、その作品が周囲の環境に適合した場所である。私の専門も立体彫刻の仏像である。作家が作品を設置する過程の思考は、県立博物館で行った「中世下野の仏教美術展」や「下野の仏像展」で大いに参考になった。

昭和五十年（一九七五）二月から県立美術館で「写山楼谷文晁展」を行った。一六八点の文晁の作品を秋田県から兵庫県までの広範囲にかけて借用しての企画展である。担当は絵画の上野憲示氏、助手は北口である。私の担当は東北地方を中心に県北、群馬、埼玉、東京の一部の作品借用と返却である。上野氏不在の時は案内や作品の真贋も行った。

私にとって異次元の世界を垣間見た思いで絵画に魅了された。後年、県立博物館在職中、「下野の仏像展」の開期期中に毎日新聞の記者に次回は何をやるのかと聞かれ

たので、「中世から近世にかけて下野を中心に活躍した作家たちを行う予定」と言ったことが、平成元年（一九八九）五月十日の『毎日新聞』栃木版にそのまま掲載された。平成三年（一九九一）、県立美術館へ異動となったため、その案は泡となって消えてしまった。残念である。

昭和五十二年（一九七七）四月から県立博物館準備室に週三日間出向した。博物館の美術資料はゼロである。美術品の収集方針は「宇都宮出身の狩野祥啓を中心に・中世関東の水墨画」、「足利出身の狩野興以・初期狩野派の作家たち」、「那須出身の高久靄厓と周辺作家達」の三点である。当時、中世水墨画を中心に集めたいとの思いがあったのと、田中日佐夫成城大学教授が『芸術新潮』に「戦後美術品の移動史」を連載されていたこともあって、田中教授に相談したところ、最大手の古美術商を教えていただいた。当初から良質の資料を収集することが出来た。感謝感謝である。

美術館在職八年間で思ったことは、学芸員に必要なのは専門的な知識、ポスターやチケット、展示には美的センスであり、最後の広報はサービス精神であるという点

三

開館一年前、八年間の美術館での経験があるということで、美術工芸の担当は私一人と告げられた。開館当初の資料は絵画五十二点の二カ月分の展示資料である。人文系の企画展は年に二回行う。その期間は美術資料の展示に使用されているので、あとの八カ月間は借用資料の展示である。年間五回前後の展示替である。開館と同時に二カ月後の展示資料を探すため、県内の寺々を回った。相棒は中学校長退職者の学芸嘱託員である。一体でも多く展示可能な資料を探すため、調査も運送業者の入札に必要最小限度の仏像の正面写真と像高である。

最初の一年間はそれまでの情報を参考に収集ができたが、二年、三年となると企画展の準備のため常設展示の資料探しもおろそかになり、藤岡町（現・栃木市）や芳賀町など市町村単位の展示となり、質の低下は如何ともしがたかった。

であった。

仏像とは反対に、学芸嘱託員手製のパンフレットの配布で、遠方からの来館者も多く来られた。昭和五十八年（一九八三）に東京学芸大学の赤沢英二教授が院生三名を伴い、水墨画の調査に来られた。東京大学の辻惟雄教授も教授と院生七、八名で調査に来られた。同じ年、誰が推薦して下さったのか、十月三十日付のメトロポリタン東京美術研究所センターから昭和五十九年度の奨学金及び学術事業援助金の申請用紙二種類が送られてきた。水墨画に魅了させられていたが、仏像一筋と決め辞退した。

昭和六十二年（一九八七）十月から翌年の六月にかけて、文化庁の副島弘道氏と二人で南河内町（現・下野市）の悉皆調査を行った。寺院六十カ所、堂宇十一カ所、公民館四カ所、個人所有一カ所である。仏像二四三体、墨書銘一三七体、仏師名七体、鋳物師一名である。主な仏像として、鑑真請来と伝承のある奈良時代の誕生釈迦仏立像（→一〇八ページ）である。これらの調査成果は、『南河内町の仏像』「仏像彫刻・工芸」（『南河内町史・通史編 古代・中世』）に収録されている。

また、博物館時代に担当した企画展は、開館記念展「栃木県の名宝」展では、作品三十一点、人文課七人で行った。「中世下野の仏教美術」展では、作品一一八点。「下野の仏像」展では、木造五十六体、金銅仏七十体だった。

博物館在職十年間は、美術工芸展示室の資料捜しで四苦八苦だったが、調査で判明した下野の仏師をテーマで四〇〇字詰原稿用紙五枚から十枚前後で五件、他に雑誌や市町村史に発表した。平成元年の「下野の仏像」展を終えたころから余裕が出来たので、論文とは言えないが「仏師幸慶」と「栃木県内出土の仏像」を発表。次回の企画展の準備をしていたが、平成三年四月に県立美術館へ異動となった。なお、平成三年三月三十一日に美術工芸部門の『収蔵資料目録』（絵画一一四点、狛犬三対、木造一体）を栃木県立博物館より発行された。

四

平成三年に県立美術館勤務となった。平成四年（一九九二）五月からコロンブスによるアメリカ大陸の発見か

ら五百年を記念して世界一一〇カ国が参加する「149
2年前後の美術と文化展」がスペインのバルセロナで開
催された。日本から三十七点の古美術品が出品され、そ
の中で県立博物館所蔵の伝狩野元信筆「山水図屏風」の
出品を依頼され、展示指導のため十二日間セビリア万国
博覧会へ行くことになった。

この作品は八重洲画廊という古美術商から八百万円で
購入した作品だったが、一億の評価額だった。他に安土
桃山時代の「洛中洛外図屏風」が一千五百万円、狩野正
信筆の「蓮池蟹図」が二百五十万円だった。信じられな
いほどの安値だったが、予算がなかったので購入できな
かったのが残念である。

五

平成四年から六年（一九九四）にかけて、小川町（現・
那珂川町）から仏像の悉皆調査の依頼があった。調査員
五名、寺院六カ所、堂宇十二カ所、個人堂宇八カ所、
仏像九十四体である。調査内容は『小川町文化財資料集
第6冊』（発行：小川町教育委員会）にまとめられている。

平成六年から十年（一九九八）にかけて、矢板市の仏
像悉皆調査を行った。調査員六名、寺院十七カ所、堂宇
十九カ所、神社三カ所、個人所有堂宇九カ所、計八十三
カ所、仏像二八九体、狛犬二体である。主には、鏡山寺
伝来の釈迦如来坐像は十四世紀前半の高麗時代の作であ
る。保存状態や図像、作風も良く、朝鮮仏画の中でも出
来栄えの良い作である。調査内容は『矢板市の仏像』（発
行：矢板市教育委員会）にまとめられている。

平成六年から十年にかけて、宇都宮文星短期大学の集
中講義で三日間、輪王寺法華堂に保管された仏像の調査
をさせていただいた。指導は仏像の取り扱い、調書の記
載、撮影の仕方、仏像の特徴や技法についてである。五
年間で参加した生徒は三八五名。仏像三十八体、仏師名
十三名がこの調査で判明した。これらは調査報告とし
て「日光山輪王寺法華堂の仏像群について」（『文星紀要』
第六～十号、宇都宮文星短期大学）にまとめた。

平成六年三月上旬、平安時代の神像の調査をさせてい
ただけるとの連絡があったので、岐阜県国府町（現・高
山市）荒城神社の神像十一体と下呂町森八幡神社の十体

の調査を行った。日程に余裕があったので、近くの安国寺の釈迦如来立像を拝見させていただいた。ご住職から、経蔵に宇都宮の人が書いた墨書銘があると言われたので拝見したところ、国宝輪蔵の柱に「下野宇都宮住人平石孫二郎同行五人」の墨書銘が五カ所に記載されていた。おそらく、順礼の途中に寄ったのである。宇都宮氏が没落直後に記載された『旧臣姓名書』にも平石弥左衛門の名前があったので、孫二郎もその一族の者かと思うと安国寺に手紙を送っておいたところ、読売新聞の岐阜県版に「国宝に落書き1400年前の武士が栃木から順礼」の記事を持って宇都宮支局の記者が美術館に来られ、同じような内容の記事が栃木県版にも掲載された。

　平成七年(一九九五)八月、埼玉県与野市(現・さいたま市与野区)在住の医師黒崎進さんから、扇面の保存について相談したいとの手紙をいただき、数日後御自宅に伺った。『扇譜緒侯』「扇面譜東都」「扇面譜諸州」の三帖と、題簽が剥落した一帖から成り、台紙の表裏に扇面を貼り付けてあった跡には谷文晁や葛飾北斎の名前が記載されていた。時代は文化年間から天保年間にかけての収集である。当初五六六面の扇面画だったが現状は四七

三面である。現在の芳賀町に居住していた黒崎家は芳賀郡内でも指折の豪農だったこともあり、扇面画は江戸時代末期の地方豪農の文化的水準を知る貴重な資料である。散逸すればただの扇面画である。一括で保存することに意義があると伝えておいた。その後、日光市の小杉放菴記念美術館準備室に寄託され、平成十四年(二〇〇二)一月から鈴木日和学芸員の担当で「般若塚黒崎家の扇面画コレクション展」が開催された。数年後、黒崎家より小杉放菴記念日光美術館に寄贈された。

六

　平成八年(一九九六)、馬頭町(現・那珂川町)から関西在住の方から、歌川広重の肉筆画七十五点と版画三六六点、徳富蘇峰の書一四四点など総数約四千点の寄贈の申込みがあったので相談にのってほしいとの依頼を受けた。
　当時の馬頭町職員だった郡司正幸さんと相談の結果、小林忠学習院大学教授に依頼することを決めた。十一月

下旬の三日間、馬頭町の山村開発センターで鑑定が行われた。肉筆画五十点はすべて直筆であるとの談話。白寄町長は平成十二年（二〇〇〇）四月に美術館の開館を目指すと記者団に説明した。

平成十年三月に栃木県立美術館を退職後、四月から馬頭町広重美術館準備室に週一日勤めた。美術館の設計は隈研吾氏に決まり、広重の「東海道五十三次」も多くの人々の寄付金で購入された。順風満帆の船出だった。

平成九年三月、東京学芸大学から「美術館学実習」の非常勤講師の依頼があった。博物館学と異なり、調査や企画展、展示、広報など実務的な内容の講義である。退職後も学芸員になったつもりで講義が出来た。特に展示は学芸員の美的センスが分かるので、熱っぽく話していたようである。

博物館の学芸員は、専門は仏像でも絵画や工芸品の調査や展示もする。制作年代や真贋問題が常につきまとう。そのことで、忠告したことが自尊心を傷つけることもある。そのため、調査した石板では文章の一部を改ざんされ、絵画では京都や県内の寺院から写真の掲載許可が得られなかったこともあった。今なお尾を引く、大変

難しい問題である。

七

平成十年四月、栃木県立博物館調査研究報告書『栃木県の仏像』が橋本慎司氏と青木克美氏の協力で出版された。在職二十六年間に調査した主要な作品二七四点を掲載した報告書である。

退職三年前に館長から、学校に帰るか美術館に残るかと問われたので残留と言ったところ、学校の方が給料が高く、退職金や年金も高くなると言われたが、美術館に居させて下さいと頭を下げた。

平成二十七年（二〇一五）十月、仏教造形研究所所長で本間美術館（山形県酒田市）理事だった本間紀男氏の遺族から、栃木県立博物館に栃木県の寺院四十二カ所、七十九体の修理報告書七十九冊、写真四千枚、そしてポジフィルムとネガフィルムが寄贈された。本間氏は「X線による木心乾漆像の構造・技法・材質の研究」で東京工業大学で博士号（工学）を授与された方である。私も

三十四年間の交友で頂いた修理報告書は宇都宮文星芸術大学に寄贈させていただいた。

学芸員は資料の調査や、企画展では拝借した作品を、閉館後ゆっくり調査が出来る。私にとっては至福の一時だった。退職後も東京家政大学博物館や県市町村の文化財審議委員として調査と報告をしたが、学芸員が調査した作品を拝借展示した時の感動、最終日の閉館後一体一体点検した時の安堵と寂しさ、数十年たった今も忘れられない思い出である。

八十五才になった今も仏像の修理の相談があり、また仏像に関する文章を書けるのは、学芸員時代に買い求めた書籍のおかげによるものと思っている。

本書は、栃木県立美術館や栃木県立博物館、市町村史、雑誌、論文、新聞等に書いたものです。当初一八七体だったのですが、無住の寺院や堂宇、神社の管理が不明だったので、市町の文化財課に尋ねましたが、管理者が何度も変わるので不明な場合が多かったです。個人の場合は転居先の住所が不明だったり、手放されたものも

あ
ありました。出版の期日もあり、最終的にかなり数を絞ることにしました。

写真の掲載を許可して下さった方々や、何度も連絡先を尋ねた県や市町のご担当者、また随想舎の下田太郎氏、文章と連絡先への電話、校正以外はすべて妻が行ってくれました。今回の出版は、多くの方々の御好意によってできた本です。心より感謝申し上げます。

令和五年一月

著者　識

用語解説

一木造り　頭体部の中心部を一本の木材から造作した像。

印相　仏・菩薩の悟り、誓願の内容を手指で示す。

内刳り　木彫像の体内をくり抜いて空洞にする技法。

玉眼　眼に水晶を使用した眼。

彫眼　眼を木材から彫り出した像。

巾子冠　後部に巾子と呼ばれる高く突き出た部分のある冠、古代貴族の服装で束帯の時に着用する。神像彫刻に見られる。

懸仏　鏡面に仏・菩薩・明王などの像を現わしたもので、古くは御正体と呼ばれていた。

結縁交名　堂舎や仏像を造作する時、浄財を寄付して協力してくれた人々を書いた文書。

彩色　像の表面に白土や胡粉を塗りその上に顔料を塗って仕上げる。

持物　仏像が手に持っているもので、仏像の本願や性格を象徴する。

施無畏印　衆生のおそれの気持を取り除き、安心させる印。

漆箔　仏像を金色に仕上げる方法。像の木地に布貼りを施し、錆漆（漆・麦漆・砥粉）を塗って下地を整え、上漆を塗ってその上に金箔を置く。

定朝様　十二世紀の仏師定朝が作りあげた仏像様式。

宋風様式　中国宋時代（九六〇～一二七六）に流行した美術様式。日本では鎌倉時代から南北朝時代に流行。

定印　腹前で両手を重ねて第一指に第二指の先を接する形（釈迦如来の禅定印）。第一指と第二指を捻じる（阿弥陀如来の定印）。

三道　仏像の首に刻まれた三本の横皺。

須弥壇　寺院が仏像を安置する台。

鏨　彫金用の鋼鉄製の「のみ」で、金属を彫り、切り、打つなどに使用。

垂髪　菩薩の頭髪で両耳後方から左右の肩、腕に垂れる。

天衣　菩薩・天部像の肩や腕にかかり、両側に垂れた長い布。

天冠台　冠を安定よくのせるために、地髪部の髪際に彫られた台。

智挙印　最高の悟りを意味する。

天部　仏教に帰依して仏法の守護をするインドの神。

誕生仏　釈迦は生まれた時、右手をあげ天を指し、左手で地を指して「天上天下唯我独尊」と言った時の姿である。

如来　悟りを開いた人であり、身には粗末な衲衣をつけるだけである。三十二相（姿・形）の特徴を持つ。

白毫　眉目にある右巻きの白い長い毛・光明を放つ。釈迦の超現実的な姿を示した三十二相の一つである。

蓮華座　蓮の花の形をした台座。

螺髪　如来の巻毛をかたどった頭髪。

肉髻　頭頂にある椀を伏せたような形のふくらみ。悟りを得た如来の持つ特徴である。

偏袒右肩　目上の人に向かうときの着衣法である。左肩をおおい、右肩は肌脱ぎの着方と、左肩をおおい右肩にすこし衣端をかける着方がある。

結跏趺坐　両足裏を上に向けて組み坐る。

半跏趺坐　結跏趺坐の片足をくずした普通のあぐらのような坐り方。

衲衣　如来や僧侶のつける法衣、一枚の布を体に巻き付ける。

瓔珞　菩薩像の装身具。

仏像　厳密に言えば真理を悟った釈迦如来、阿弥陀如来、薬師如来など如来のみが仏像である。現在は菩薩、明王、天部も仏像と呼ばれている。

菩薩　釈迦が出家する前の王子の姿である。下半身に裳、肩にかける天衣、左肩から右脇腹にかかる条帛をつける。宝冠以外にも装飾品で身を飾っている。

明王　菩薩の顔は柔和な表現だが、明王の忿怒相は人々を救済するための形相である。

通肩　衲衣を両肩をおおうようにかける。釈迦如来は原則通肩である。他の如来は説法・遊行、瞑想のときは通肩である。

本地仏　日本の神は、仏・菩薩が日本の人々を救済するために、神の姿で現われた仏・菩薩を本地仏と呼んだ。

与願印　仏は大衆の求めるものを願によって施し与える印相である。

寄木造り　頭体部を二材以上の木材から彫られた像。

割首　仏像を彫るため、内刳りを行う過程で、首にノミを入れて頭部を割り離し、それぞれ仕上げてから再び接合する技法。

羅漢・僧形　仏教の普及に功績のあった人々。

金銅仏　原型を蝋、木、土等で作り、型取りをした後一回り小さい中型を入れ空間を保持するため型持や笀を入れ、全体を焼きしめてから容銅を流し込み、最後に鍍金する。

出典一覧

1 『栃木県の美術館 ―栃木県立美術館開館記念展―』（共著）栃木県立美術館、一九七二年

2 「平貞能とその周辺」「宇都宮朝綱と平貞能」（栃木県立美術館『紀要』No.2）一九七四年（『栃木県の仏像・神像・仮面』随想舎、二〇一九年収録）

3 「宇都宮朝綱造立の東大寺大仏脇侍観世音菩薩像について」（栃木県立美術館『紀要』No.4）一九七七年（『栃木県の仏像・神像・仮面』随想舎、二〇一九年収録）

4 「伝足利又太郎忠綱礼拝仏について―鎌倉中期南伊予造像界の動向について―」（『鹿沼史林』第十六号）鹿沼史談会、一九七七年

5 『関東の藤原彫刻 ―定朝様式像を中心に―』[共著]（開館5周年記念）茨城県立歴史館、一九七九年

6 「上三川町の仏像」（栃木県立美術館『紀要』No.6）一九七九年

7 「栃木県の文化」『開館記念栃木の名宝展』（共著）栃木県立博物館、一九八二年

8 「寿永三年銘の阿弥陀如来坐像及び随侍像について」（『Museum ―東京国立博物館美術誌―』第三九四号）ミュージアム出版、一九八四年（『栃木県の仏像・神像・仮面』随想舎、二〇一九年収録）

9 「益子町西明寺の千手観音像について」（『栃木県立博物館研究紀要 ―人文―』第一号）一九八四年（『栃木県の仏像・神像・仮面』随想舎、二〇一九年収録）

10 「中世下野の仏教美術」（共著）栃木県立博物館、一九八五年

11 「仏師少弐法眼について―宇都宮で活躍した仏師パートIV―」（『行餘芸談』第五号）喫茶芸談会、一九八八年

12 「南河内町の仏像」『南河内町史資料集 1』（共著）南河内町史編さん委員会、一九八九年

13 「下野の仏像 ―祈りの造形―」栃木県立博物館、一九八九年

14 『佛像集成1 日本の仏像 ―北海道・東北・関東―』学生社、一九八九年

15 「栃木県内出土の仏像」（『栃木県考古学会誌』第十三号）栃木県考古学会、一九九一年

16 「高田一門の造仏活動 ―宇都宮で活躍した仏師パート

V —『歴史と文化』第一号）栃木県歴史文化研究会、一九九二年

17「大谷磨崖仏」（『國華』第千二百十六号）國華社、一九九七年

18「高根沢の仏像彫刻と絵画」『高根沢町史』（通史編Ⅰ自然・原始・古代・中世・近世）［共著］高根沢町、二〇〇〇年

19『荘厳寺の世界 —祈りのこころ—』（共著）天台宗大御堂山荘厳寺、二〇〇四年

20「同慶寺本尊釈迦如来坐像と大同妙喆坐像—芳賀一族に関わりのある仏像」（『歴史と文化』第十六号）栃木県歴史文化研究会、二〇〇七年《栃木県の仏像・神像・仮面》随想舎、二〇一九年収録）

21「木造五大明王像」（『国華』第千三百六十七号）国華社、二〇〇九年

22『小山の仏教美術 —仏像・仏画展—』（共著）小山市立車屋美術館、二〇一四年

23「神像と吒枳尼天騎狐像—日光山の神々と習合」（『栃木県立博物館研究紀要』第二十九号）二〇一二年（『栃木県の仏像・神像・仮面』随想舎、二〇一九年収録）

24「長沼宗政と善光寺式阿弥陀三尊の脇侍像」（『市制六〇周年記念 小山の文化財』）小山市教育委員会、二〇一五年（『栃木県の仏像・神像・仮面』随想舎、二〇一九年収録）

25「栃木市都賀町の仏像」（『栃木県立博物館研究紀要』第三十四号）二〇一七年

26「下南摩・日吉神社の神像群」『栃木県の仏像・神像・仮面』随想舎、二〇一九年

27「妙見菩薩立像（菩薩形）、木造抱封童子示封童子郎（童子形）、鹿沼市妙見寺妙見菩薩立像（武将形）」（『栃木県立博物館研究紀要・人文』第三十七号）二〇二〇年

28「日光市足尾唐風呂 西禅寺（廃寺）」（『栃木県立博物館研究紀要・人文』第三十八号）二〇二一年

29「栃木県内で活躍した院派仏師について 宝冠釈迦如来像」（『歴史と文化』第二十九号）栃木県歴史文化研究会、二〇二〇年

30「塩谷佐貫の磨崖仏 —補陀落山渡海—」（『歴史と文化』第三十一号）栃木県歴史文化研究会、二〇二三年

31『朝日新聞』（美術探検隊 94）

32 未発表

参照文献

・「興禅寺釈迦如来坐像―南北朝期における宇都宮一族の造像―」(『鹿沼史林』第十四号) 鹿沼史談会、一九七五年

・「宇都宮頼綱の作善と和歌」(栃木県立美術館『紀要』No.3) 一九七六年

・「秦景重作一向寺阿弥陀如来坐像―中世下野鋳物師研究の一節として―」(栃木県立美術館『紀要』No.5) 一九七七年(『栃木県の仏像・神像・仮面』随想舎、二〇一九年収録)

・「仏師大木右京について」(『行餘芸談』創刊号) 喫茶芸談会、一九八四年

・「大光寺町出土の小銅仏」『栃木市史』(資料編 古代・中世) [共著] 栃木市、一九八五年

・「仏師荒井数馬古春について―宇都宮で活躍した仏師パートⅠ―」(『行餘芸談』第二号) 喫茶芸談会、一九八五年

・「仏師直井運英と政吉について―宇都宮で活躍した仏師パートⅢ―」(『行餘芸談』第三号) 喫茶芸談会、一九八六年

・『栃木県の文化財』[共著] 下野新聞社、一九八六年

・『栃木県の平安仏 ―一木彫刻について パート1―』[共著]

・『宇都宮大学教育学部紀要』(第一部 第三十七号) 宇都宮大学、一九八七年

・『開館5周年記念展 ふるさと栃木再発見展』[共著] 栃木県立博物館、一九八七年

・『茂木町小貫地区文化財所在調査』[共著] 栃木県立博物館、一九八七年

・『仏像を旅する―東北線―』[共著] 至文堂、一九九〇年

・「仏師幸慶」について―近世・下野国内の中央仏師の動向(《栃木県立博物館研究紀要》第七号) 一九九〇年

・「高田一門の造仏活動―資料編―」(『歴史と文化』第二号) 栃木県歴史文化研究会、一九九三年

・『甦る光彩―関東の出土金銅仏―』[共著] 埼玉県立博物館、一九九三年

・「上河内町清泉寺阿弥陀如来立像について」(『栃木史学』第九号) 國學院大學栃木短期大学史学会、一九九五年

・『小川町の仏像』小川町、一九九五年

・「日光山輪王寺法華堂内の仏像群について」(『文星紀要』六～九号) 宇都宮文星短期大学、一九九五～九八年

・『しおやの仏教美術 (第一七回企画展)』[共著] ミュージアム氏家、一九九六年

166

- 『矢板市の仏像』矢板市、一九九八年
- 『仏像彫刻・工芸』『南河内町史』（通史編 古代・中世）〔共著〕南河内町、一九九八年
- 『栃木県の仏像』（『栃木県立博物館調査研究報告書』）栃木県立博物館、一九九八年
- 『小泉壇山門人録』について」（『歴史と文化』第九号）栃木県歴史文化研究会、二〇〇〇年
- 『栃木美術探訪』（共著）下野新聞社、二〇〇一年
- 『文化財保存事業 益子西明寺に伝わる木彫群 —解体修理と復元の記録—』（共著）益子西明寺、二〇〇一年
- 「般若塚・黒崎家の扇面コレクション」（共著）小杉放菴記念日光美術館、二〇〇二年
- 『芳賀町の仏像彫刻』『芳賀町史』（通史編 原始古代・中世）〔共著〕芳賀町、二〇〇三年
- 「近世の仏像彫刻と絵画」『芳賀町史』（通史編 近世）〔共著〕芳賀町、二〇〇三年
- 『鑁阿寺の宝物』（共著）足利市教育委員会、二〇〇四年
- 『藤原町の文化財』（共著）藤原町教育委員会、二〇〇五年
- 「仏生寺 木造十二神将立像（『栃木県立博物館紀要 —人文—』第二十四号）二〇〇七年
- 「大谷磨崖仏と石心塑像」（『アートライブラリー』No.9）社団法人日本彫刻会、二〇〇八年（『栃木県の仏像・神像・仮面』随想舎、二〇一九年収録）
- 「特集・下野の仏像」（『国華』第千三百三十九号）〔共著〕国華社、二〇〇七年
- 「小山市の仏像」（『小山市文化財調査報告書』）栃木県〔著〕栃木県立博物館、二〇〇九年
- 『医王寺の仏像』（共著）東高野山医王寺金堂平成大改修落慶記念、二〇一二年
- 「宇都宮頼綱（蓮生）の信仰作善」（『歴史のなかの人間』野州叢書 三）國學院大學栃木短期大学、二〇一二年（『栃木県の仏像・神像・仮面』随想舎、二〇一九年収録）
- 「仏師慶圓と絵師能阿弥陀佛」『走木 —定岡明義先生追悼文集—』喫芸談会、二〇一三年
- 「岩船山地蔵菩薩縁起絵巻 —岩船山の地蔵菩薩像について」（『栃木県立博物館研究紀要』第三十三号）二〇一六年（『栃木県の仏像・神像・仮面』随想舎、二〇一九年収録）
- 「天神坐像」（『鹿沼史林』第五十八号）鹿沼史談会、二〇一九年
- 『日光山の仮面』随想舎、二〇二一年

仏像名	制作時代／年	所有者等	掲載頁
《芳賀郡益子町》			
観音・勢至菩薩像	鎌倉	地蔵院	41
千手観音菩薩坐像	鎌倉	西明寺	57
千手観音菩薩立像	弘長元年(1261)	西明寺	51
阿弥陀如来立像	南北朝	地蔵院	41
熊野本宮大権現坐像	享保12年(1727)	正宗寺	90
《芳賀郡茂木町》			
釈迦如来坐像	平安	長寿寺	30
阿弥陀如来坐像	万治3年(1660)	安楽寺	89
《芳賀郡市貝町》			
十一面観音菩薩立像	平安	永徳寺	24
千手観音菩薩立像	鎌倉	永徳寺	58
《芳賀郡芳賀町》			
聖観音菩薩立像	鎌倉	長命寺	42
聖観音菩薩立像	南北朝	観音寺	77
《塩谷郡塩谷町》			
大日如来坐像	平安	宇都宮市・東海寺	100
《塩谷郡高根沢町》			
双身毘沙門天像	南北朝	広林寺	125
《那須郡那須町》			
誕生釈迦仏立像	平安	専称寺	137
阿弥陀如来立像・勢至菩薩立像 (善光寺式)	文永4年(1267)	専称寺	113
聖観音菩薩坐像	鎌倉	最勝院	50
《県外・その他》			
塑像螺髪	奈良	栃木県教育委員会	134
如来坐像	奈良	個人蔵	135
板彫如意輪観音像	中国・唐時代	茨城県城里町・小松寺	144
菩薩立像	朝鮮・統一新羅時代 (668〜900)	個人蔵	109
宝冠阿弥陀如来及び左脇侍立像(鋳型)	平安	栃木県教育委員会	138
釈迦如来坐像	平安	岩手県平泉町・中尊寺	145
金剛力士立像(阿形)	鎌倉	奈良県奈良市・東大寺	147
金剛力士立像(吽形)	建仁3年(1203)	奈良県奈良市・東大寺	147
不動明王立像	寛喜4年(1232)	奈良県上北山村・宗教 法人天ヶ瀬八坂神社	149
薬師如来立像	建治4年(1278)	福島県南会津町・薬師寺	150
地蔵菩薩立像	建治4年(1278)	愛媛県大洲市・大乗寺	151
如意輪観音菩薩坐像	南北朝	愛媛県大洲市・西禅寺	152

仏像名	制作時代／年	所有者等	掲載頁
厨子（神仏習合）	江戸	観音寺	87
不動三尊像	江戸	清滝寺	93
《小山市》			
阿弥陀三尊像（善光寺式）	鎌倉	興法寺	117
大権修理菩薩坐像	江戸	天翁院	88
《真岡市》			
薬師如来坐像	平安	仏生寺	17
聖観音菩薩立像	平安	荘厳寺	22
不動明王立像	平安	荘厳寺	27
顕智上人坐像	鎌倉	専修寺	59
勢至菩薩立像	鎌倉〜南北朝	仏生寺	121
宝冠釈迦如来及び両脇侍像	南北朝	能仁寺	70
阿弥陀如来坐像	南北朝	荘厳寺	80
《大田原市》			
十一面観音菩薩立像	弘安元年（1278）	観音堂	54
釈迦如来坐像	鎌倉	大雄寺	60
《矢板市》			
行縁上人坐像	正治2年（1200）	寺山観音寺	48
千手観音菩薩坐像	鎌倉	寺山観音寺	44
不動明王立像	鎌倉	寺山観音寺	44
毘沙門天立像	鎌倉	寺山観音寺	44
風神・雷神像	鎌倉	寺山観音寺	46
千手観音坐像（懸仏）	鎌倉	寺山観音寺	119
二十八部衆立像	永享13年（1441）	寺山観音寺	45
《那須塩原市》			
観音菩薩坐像	宝徳4年（1452）	十王堂	128
《那須烏山市》			
薬師如来坐像	平安	安楽寺	29
薬師如来坐像	鎌倉	西光寺	62
《下野市》			
誕生釈迦仏立像	奈良	龍興寺	108
釈迦如来坐像（修理前）	平安	国分寺	25
《河内郡上三川町》			
阿弥陀如来坐像	平安	満願寺	23
薬師如来坐像	平安	満願寺	33
十一面観音菩薩坐像	鎌倉	長泉寺	61
薬師如来坐像	鎌倉	宝光寺	118

仏像名	制作時代／年	所有者等	掲載頁
地蔵菩薩坐像	永禄2年（1559）	西光院	129

《鹿沼市》

仏像名	制作時代／年	所有者等	掲載頁
不動明王立像	平安	医王寺	32
矜羯羅童子像	鎌倉	医王寺	32
制吒迦童子像	鎌倉	医王寺	32
毘沙門天像	鎌倉	医王寺	32
吉祥天像	鎌倉	医王寺	32
薬師如来及び両脇侍像	鎌倉	医王寺	55
金剛力士像（阿形・吽形）	鎌倉	医王寺	56
妙見菩薩立像	南北朝	妙見寺	78
抱封童子示封童郎	南北朝	妙見寺	79
大宮立像	室町	日吉神社	84
山王二十四社の神像	弘治3（1557）～慶長13年（1608）	日吉神社	83
大行事神坐像（猿猴）	弘治3年（1557）	日吉神社	85
如来坐像（大宮）	元亀3年（1572）	日吉神社	86
薬師三尊像と十二神将像	安永9年（1780）	薬師堂	91

《日光市》

仏像名	制作時代／年	所有者等	掲載頁
男神半跏像	平安	輪王寺	15
不動明王坐像（五代尊）	平安	輪王寺	16
男神・女神坐像	平安	輪王寺	20
半肉千手観音菩薩像	平安	輪王寺	110
線刻阿弥陀三尊十二光仏鏡像	平安	輪王寺	112
錫杖頭（仏像形）	平安	二荒山神社	136
錫杖頭（菩薩・天部・僧形）	平安	二荒山神社	137
阿弥陀如来坐像	鎌倉	日光市歴史民俗資料館（西禅寺［廃寺］）	64
光背	鎌倉	日光市歴史民俗資料館（西禅寺［廃寺］）	65
男神坐像・女神半跏像	嘉元3年（1305）	輪王寺	122
閻魔王坐像	正中2年（1325）	輪王寺	123
地蔵菩薩坐像	嘉暦元年（1326）	輪王寺	123
千手観音菩薩立像	鎌倉	二荒山神社	139
阿弥陀如来坐像	康永2年（1343）	五十里自治会（日光市歴史民俗資料館）	72
千手観音菩薩坐像（懸仏）	南北朝～室町	二荒山神社	140
地蔵菩薩坐像	文明2年（1470）	輪王寺	82
閻魔王	寛文6年（1666）	月蔵寺	93
宝冠阿弥陀如来坐像・仏龕	永禄5年（1562）	日光市歴史民俗資料館（西禅寺［廃寺］）	102
文殊菩薩騎獅像	天正4年（1576）	輪王寺	130
釈迦如来坐像（石窟）	天正10年（1582）	個人蔵	103
地蔵菩薩坐像	文禄3年（1594）	個人蔵（所在地：愛宕神社）	105
女性坐像	文禄3年（1594）	個人蔵（所在地：愛宕神社）	105
法明如来坐像	文禄3年（1594）	個人蔵（所在地：愛宕神社）	105

掲載仏像一覧

仏像名	制作時代／年	所有者等	掲載頁
《宇都宮市》			
千手観音菩薩立像	奈良	大谷寺	96
聖観音菩薩立像	平安	大関観音堂	14
薬師如来立像	平安	薬師堂(能満寺)	14
阿弥陀如来立像	平安	清泉寺	26
不動明王坐像	平安	持宝院	31
伝釈迦三尊像(第二龕)	平安	大谷寺	97
伝薬師三尊像(第三龕)	平安	大谷寺	98
伝阿弥陀三尊像(第四龕)	平安	大谷寺	99
阿弥陀曼荼羅	平安	東海寺	111
釈迦如来坐像	文和元年(1352)	興禅寺	74
普賢菩薩坐像	文和3年(1354)	宝蔵寺	75
男神坐像	南北朝	個人蔵	66
女神坐像	南北朝	個人蔵	67
吒枳尼天騎狐像	南北朝	個人蔵	69
五髻文殊菩薩坐像	南北朝	広琳寺	71
大同妙喆坐像	南北朝	同慶寺	76
《足利市》			
大日如来坐像(厨子入)	鎌倉	光得寺	37
大日如来坐像	鎌倉	鑁阿寺	38
不動明王坐像	鎌倉	鑁阿寺	39
阿弥陀如来立像	鎌倉	真教寺	40
釈迦誕生仏	中国・元時代	長徳院	126
《栃木市》			
誕生釈迦仏立像	奈良	浄光寺	108
薬師如来坐像	平安	牛來寺	21
阿弥陀如来坐像	寿永3年(1184)	住林寺	34
聖観音菩薩立像	寿永3年(1184)	住林寺	36
毘沙門天立像	寿永3年(1184)	住林寺	36
不動明王立像	寿永3年(1184)	住林寺	36
千手観音菩薩立像	文永2年(1265)	清水寺	53
薬師如来坐像	建治3年(1277)	薬師堂	114
千手観音菩薩立像	鎌倉	太山寺	59
虚空蔵菩薩坐像	鎌倉	連祥院	63
阿弥陀如来立像・脇侍像(善光寺式)	鎌倉	悪五郎堂	116
阿弥陀如来立像	室町(頭部) 鎌倉(体部)	個人蔵	127
《佐野市》			
薬師如来立像	平安	東光寺	18
大日如来坐像	平安	西光院	19
薬師如来及び両脇侍像	鎌倉	東光寺	49
阿弥陀如来立像	鎌倉	涅槃寺	120
阿弥陀如来立像	観応2年(1351)	涅槃寺	124

［著者紹介］

北口　英雄（きたぐち　ひでお）
1938年大阪府生まれ。立命館大学文学部史学科卒業

栃木県立鹿沼農商高校、栃木県立栃木高校、栃木県立美術館、
栃木県立博物館人文課長、栃木県立美術館副館長（退職）。
小杉放菴記念日光美術館館長、東京家政大学教授を歴任。

1991年　文部大臣賞　　　　1992年　日本博物館協会賞受賞
1998年　栃木県知事賞受賞　2004年　文部科学大臣賞受賞
2022年　栃木県文化功労章

東京学芸大学、茨城大学、宇都宮大学、群馬県立女子大学、
宇都宮文星芸術大学、國學院大學栃木短期大学非常勤講師を歴任。

栃木県、日光市、宇都宮市、足利市、小山市、栃木市、
鹿沼市の文化財保護審議会委員を歴任

〔著　書〕
『栃木県の仏像・神像・仮面』（随想舎　2019年）
『日光山の仮面』（随想舎　2021年）

とちぎの仏像

2023年2月23日　第1刷発行

著　者 ● 北口　英雄

発　行 ● 有限会社 随 想 舎
　　　　　〒320-0033　栃木県宇都宮市本町10−3 TS ビル
　　　　　TEL 028-616-6605　FAX 028-616-6607
　　　　　振替 00360−0−36984
　　　　　URL https://www.zuisousha.co.jp/

印　刷 ● モリモト印刷株式会社

装丁 ● 栄舞工房

定価はカバーに表示してあります／乱丁・落丁はお取りかえいたします
© Kitaguchi Hideo 2023 Printed in Japan　ISBN978-4-88748-413-9